ARTISTAS

LATINOAMERICANOS

DEL SIGLO XX

SELECCIONES

DE LA EXPOSICIÓN

LATIN AMERICAN

ARTISTS

OF THE TWENTIETH CENTURY

A SELECTION

FROM THE EXHIBITION

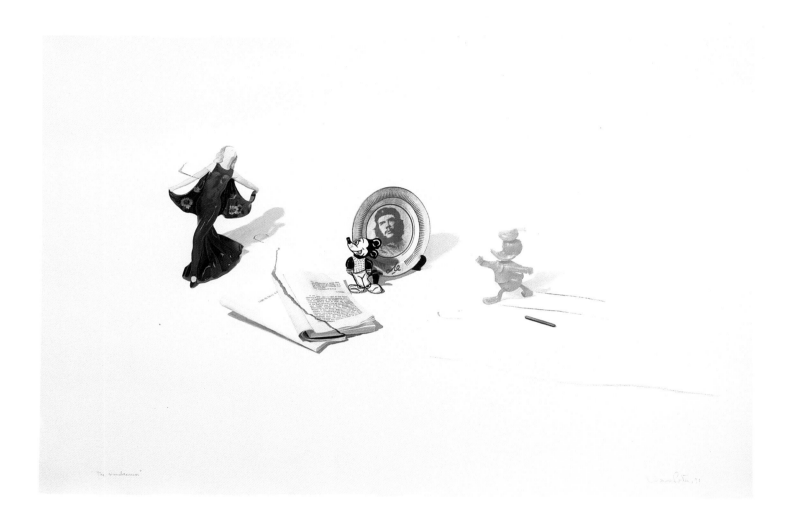

ARTISTAS

LATINOAMERICANOS

DEL SIGLO XX

SELECCIONES

DE LA EXPOSICIÓN

LATIN AMERICAN

ARTISTS

OF THE TWENTIETH CENTURY

A SELECTION

FROM THE EXHIBITION

THE MUSEUM OF MODERN ART

NEW YORK

DISTRIBUTED BY

HARRY N. ABRAMS, INC., PUBLISHERS

This exhibition is made possible by grants from Mr. and Mrs. Gustavo Cisneros; Banco Mercantil (Venezuela); Mr. and Mrs. Eugenio Mendoza; Agnes Gund; The Rockefeller Foundation; Mrs. Amalia Lacroze de Fortabat; Mr. and Mrs. David Rockefeller; the National Endowment for the Arts; The International Council of The Museum of Modern Art; Consejo Nacional de la Cultura y Galería de Arte Nacional, Venezuela; and WXTV–Channel 41/Univision Television Group, Inc.

The exhibition was commissioned by the Comisaría de la Ciudad de Sevilla para 1992 and organized by The Museum of Modern Art under the auspices of its International Council.

ÍNDICE

CONTENTS

ARTISTS IN THE EXHIBITION

ARTISTAS EN LA EXPOSICIÓN

Carlos Almaraz
MEXICAN-AMERICAN, 1941–1989

Carmelo Arden Quin
URUGUAYAN, BORN 1913

Luis Cruz Azaceta
CUBAN-AMERICAN, BORN 1942

Frida Baranek
BRAZILIAN, BORN 1961

Rafael Pérez Barradas
URUGUAYAN, 1890–1929

Juan Bay
ARGENTINE, 1892–1978

Jacques Bedel
ARGENTINE, BORN 1947

José Bedia
CUBAN, BORN 1959

Luis F. Benedit
ARGENTINE, BORN 1937

Antonio Berni
ARGENTINE, 1905–1981

Martín Blaszko
ARGENTINE, BORN GERMANY, 1920

Jacobo Borges
VENEZUELAN, BORN 1931

Fernando Botero
COLOMBIAN, BORN 1932

Waltercio Caldas
BRAZILIAN, BORN 1946

Sérgio Camargo
BRAZILIAN, 1930–1990

Luis Camnitzer
URUGUAYAN, BORN GERMANY, 1937

Augustín Cárdenas
CUBAN, BORN 1927

Santiago Cárdenas
COLOMBIAN, BORN 1937

Leda Catunda
BRAZILIAN, BORN 1961

Emiliano di Cavalcanti
BRAZILIAN, 1897–1976

Lygia Clark
BRAZILIAN, 1920–1988

Carlos Cruz-Diez
VENEZUELAN, BORN 1923

José Luis Cuevas
MEXICAN, BORN 1934

José Cúneo Perinetti
URUGUAYAN, 1887–1977

Jorge de la Vega
ARGENTINE, 1930–1971

Antonio Dias
BRAZILIAN, BORN 1944

Cícero Dias
BRAZILIAN, BORN 1907

Gonzalo Díaz
CHILEAN, BORN 1947

Eugenio Dittborn
CHILEAN, BORN 1943

Pedro Figari
URUGUAYAN, 1861–1938

Gonzalo Fonseca
URUGUAYAN, BORN 1922

Julio Galán
MEXICAN, BORN 1958

Gego (Gertrude Goldschmidt)
VENEZUELAN, BORN GERMANY, 1912

Víctor Grippo
ARGENTINE, BORN 1936

Alberto da Veiga Guignard
BRAZILIAN, 1896–1962

Alberto Heredia
ARGENTINE, BORN 1924

Alfredo Hlito
ARGENTINE, 1923–1993

Enio Iommi
ARGENTINE, BORN 1926

María Izquierdo
MEXICAN, 1902–1955

Alfredo Jaar
CHILEAN, BORN 1956

Frida Kahlo
MEXICAN, 1907–1954

Gyula Kosice
ARGENTINE, BORN 1924

Frans Krajcberg
BRAZILIAN, BORN 1921

Guillermo Kuitca
ARGENTINE, BORN 1961

Diyi Laañ
ARGENTINE, BORN 1927

Wifredo Lam
CUBAN, 1902–1982

Jac Leirner
BRAZILIAN, BORN 1961

Julio Le Parc
ARGENTINE, BORN 1928

Raúl Lozza
ARGENTINE, BORN 1911

Rocío Maldonado
MEXICAN, BORN 1951

Tomás Maldonado
ARGENTINE, BORN 1922

Marisol (Marisol Escobar)
VENEZUELAN, BORN PARIS, 1930

Matta (Roberto Sebastián Antonio
Matta Echaurren)
CHILEAN, BORN 1911

Cildo Meireles
BRAZILIAN, BORN 1948

Juan Melé
ARGENTINE, BORN 1923

Ana Mendieta
CUBAN, 1948–1985

Carlos Mérida
GUATEMALAN, 1891–1984

Florencia Molina Campos
ARGENTINE, 1891–1959

Edgar Negret
COLOMBIAN, BORN 1920

Luis Felipe Noé
ARGENTINE, BORN 1933

Hélio Oiticica
BRAZILIAN, 1937–1980

José Clemente Orozco
MEXICAN, 1883–1949

Rafael Montañez Ortiz
PUERTO RICAN, BORN 1934

Alejandro Otero
VENEZUELAN, 1921–1990

César Paternosto
ARGENTINE, BORN 1931

Liliana Porter
ARGENTINE, BORN 1941

Cândido Portinari
BRAZILIAN, 1903–1962

Lidy Prati
ARGENTINE, BORN 1921

Eduardo Ramírez Villamizar
COLOMBIAN, BORN 1923

Nuno Ramos
BRAZILIAN, BORN 1960

Vicente do Rego Monteiro
BRAZILIAN, 1899–1970

José Resende
BRAZILIAN, BORN 1945

Armando Reverón
VENEZUELAN, 1889–1954

Diego Rivera
MEXICAN, 1886–1957

Arnaldo Roche Rabell
PUERTO RICAN, BORN 1955

Carlos Rojas
COLOMBIAN, BORN 1933

Miguel Angel Rojas
COLOMBIAN, BORN 1946

Rhod Rothfuss
URUGUAYAN, 1920–1972

Bernardo Salcedo
COLOMBIAN, BORN 1939

Juan Sánchez
PUERTO RICAN, BORN 1954

Mira Schendel
BRAZILIAN, 1919–1988

Lasar Segall
BRAZILIAN, BORN LITHUANIA, 1891–1957

Antonio Seguí
ARGENTINE, BORN 1934

Daniel Senise
BRAZILIAN, BORN 1955

David Alfaro Siqueiros
MEXICAN, 1896–1974

Ray Smith
MEXICAN-AMERICAN, BORN 1959

Jesús Rafael Soto
VENEZUELAN, BORN 1923

Rufino Tamayo
MEXICAN, 1899–1991

Francisco Toledo
MEXICAN, BORN 1940

Joaquín Torres-García
URUGUAYAN, 1874–1949

Tunga (Antonio José de Barros
Carvalho e Mello Mourão)
BRAZILIAN, BORN 1952

Gregorio Vardánega
ARGENTINE, BORN ITALY, 1923

Alfredo Volpi
BRAZILIAN, BORN ITALY, 1896–1988

Xul Solar (Oscar Agustín Alejandro
Schulz Solari)
ARGENTINE, 1887–1963

Carlos Zerpa
VENEZUELAN, BORN 1950

After years of neglect by cultural institutions in the United States and Europe, Latin American art, during the past decade, has been the subject of several large exhibition surveys, as well as represented by retrospectives of individual artists. The present exhibition is in several ways perhaps the most ambitious of these efforts, as it represents the works of more than ninety artists with nearly three hundred works, beginning in 1914, with the first generation of early modernists, and extending to young contemporary artists, including Latino artists working in the United States today.

It is particularly appropriate that the exhibition be shown at The Museum of Modern Art in New York, because this museum was the first institution outside Latin America to collect and exhibit the work of Latin American artists, beginning with an exhibition by the Mexican master Diego Rivera in 1931, two years after the Museum's founding. The first work by a Latin American artist to enter the Museum's collection was Abby Aldrich Rockefeller's 1935 gift of José Clemente Orozco's *Subway*. When the Latin American collection was exhibited for the first time in 1943, it consisted of well over two hundred works. A second, smaller presentation of the Latin American collection in 1967 included works acquired in the 1960s. Since then, however, relatively few acquisitions have been made in this area, and one of my goals for this exhibition is to stimulate interest in

Marginado durante años por las instituciones culturales estadounidenses y europeas, el arte latinoamericano ha sido objeto a lo largo de la última década de varias amplias exposiciones, tanto de contenido general como retrospectivas individuales. En varios aspectos la presente exposición es, quizá, el más ambicioso de todos estos esfuerzos ya que presenta los trabajos de más de noventa artistas, con cerca de trescientas obras, empezando en 1914 con la primera generación de modernistas y extendiéndose hasta los jóvenes artistas contemporáneos, entre los que se incluyen artistas latinos que trabajan hoy en los Estados Unidos.

Resulta particularmente apropiado que la exposición se exhiba en The Museum of Modern Art, New York, puesto que ha sido precisamente esta institución la primera, fuera de Latinoamérica, en coleccionar y mostrar el trabajo de los artistas latinoamericanos, desde que, en 1931, se organizase la exposición del maestro mexicano Diego Rivera, dos años después de la fundación del Museo. La primera obra de un artista latinoamericano que integró la colección del Museo fue *Subway* de José Clemente Orozco, donada por Abby Aldrich Rockefeller en 1935. Cuando en 1945 se exhibió por primera vez, la colección latinoamericana constaba de más de doscientas obras. Una segunda y reducida presentación de esta colección en 1967 incluyó obras adquiridas en la década de los sesenta. Desde entonces, sin embargo, muy pocas adquisiciones se han llevado a cabo, por lo que uno de los propósitos de esta exposición es propiciar el interés, tanto por la colección del Museo

como por posibles futuras adquisiciones.

Mi propio compromiso hacia el trabajo de los artistas latinoamericanos se ha desarrollado durante el curso de la administración del Programa Internacional del Museo, a través del cual más de cuarenta exposiciones han circulado en Latinoamérica durante las tres últimas décadas. Al viajar con muchas de estas exposiciones, he tenido la oportunidad de observar en primera línea el desarrollo de algunas de las más contundentes tendencias del arte latinoamericano contemporáneo desde la década de los sesenta. La emoción al descubrir el brillante arte óptico y el cinético de Jesús Rafael Soto, de Carlos Cruz-Diez, Alejandro Otero o Gego, todos ellos de Venezuela; la atrevida traducción representativa de los trabajos de Fernando Botero de Colombia; la "nueva figuración" de los pintores Ernesto Deira, Rómulo Macció, Luis Felipe Noé y Jorge de la Vega de Argentina y de Jacobo Borges de Venezuela; la innovadora manera de abordar el arte conceptual de Hélio Oiticica, Luis Camnitzer, Víctor Grippo y de Marta Minujín durante los más opresivos períodos de las dictaduras militares—fueron algunas de las innumerables experiencias que me llevaron a la convicción de que los artistas latinoamericanos merecen una audiencia y reconocimiento internacionales.

Con la organización de esta exposición he buscado presentar un amplio panorama de los múltiples y complejos matices del trabajo de los artistas latinoamericanos, poniendo gran énfasis en la perspectiva internacional al agrupar las obras cronológicamente, según afinidades estilísticas, y desechando la clasificación por nacionalidades. En ningún caso afirmaría que los artistas latinoamericanos comparten una identidad común que se defina fácilmente o que los separe de los demás artistas occidentales. Por consiguiente, he evitado aquellos conceptos que pudieran reducir la complejidad de la contribución de los artistas—aquellos que acentúan lo exótico, lo folclórico, lo surrealista o lo político— considerados a menudo como únicas definiciones posibles

the Museum's collection and the possibility of future acquisitions.

My own commitment to the work of Latin American artists has developed in the course of administering the Museum's International Program, through which more than forty exhibitions have circulated in Latin America during the past three decades. Traveling with many of these exhibitions, I have had the opportunity to see first-hand some of the striking developments in contemporary Latin American art since the 1960s. My excitement about the brilliant optical and kinetic art of Jesús Rafael Soto, Carlos Cruz-Diez, Alejandro Otero, and Gego in Venezuela; the bold translation of representation in works of Fernando Botero in Colombia, "new figuration" painters Ernesto Deira, Rómulo Macció, Luis Felipe Noé, and Jorge de la Vega in Argentina, and Jacobo Borges in Venezuela; the innovative approaches to Conceptual art in the early 1970s by Hélio Oiticica, Luis Camnitzer, Víctor Grippo, and Marta Minujín during the most oppressive periods of military dictatorship—these were among the many experiences that led to my conviction that Latin American artists deserved an international audience.

In organizing the exhibition, I have sought to present a broad view of the many complex strands in the work of Latin American artists, while emphasizing an international perspective by grouping the works by chronology and stylistic affinity rather than by nationality. I do not assume that Latin American artists share a common identity that can be easily defined or that separates them from other Western artists. I have therefore avoided concepts that reduce the complexity of the artists' contributions—those that stress the exotic, folkloric, Surrealist, or political—as if these defined Latin American art. Instead, I have attempted to approach the

intensely rich body of work by Latin American artists as inclusively and openly as possible.

I selected a survey format for the exhibition to provide a broad historical view, without claiming to constitute a definitive history. I have tried to counter the obvious limitations of this format by representing many of the artists with several works. Nevertheless, many contemporary artists, as well as artists who are important in the history of Latin American art, could not be included, and a principal aim of the exhibition is to encourage future exhibitions dedicated to individual artists and specific periods and movements in Latin American art. I also hope that works by Latin American artists will be increasingly collected and exhibited within the broader context of modern art.

In making the selection, I have been aided by an invaluable group of ten advisors from Latin America and the United States, listed on page 63, who represent diverse ideas within the scholarly and curatorial community. Not only has the selection benefited from their counsel, but they have given generous assistance in the organization of the exhibition itself.

The exhibition could never have been realized without the advice and support of many members of The International Council of the Museum, especially its presidents since 1957—Mrs. Henry Ives Cobb, Mrs. Donald B. Straus, Joanne M. Stern, Mrs. Gifford Phillips, and Jeanne C. Thayer—all of whom have given the development of programs for Latin America a high priority.

Patricia Phelps de Cisneros, Chairman of the Honorary Advisory Committee for the exhibition, has been invaluable in raising funds for the exhibition and its publication, as well as for educational programs and special events. We acknowledge with gratitude the special assistance of the following members of the

del arte latinoamericano. En cambio he intentado abordar el intenso conjunto del trabajo de los artistas latinoamericanos tan amplia como abiertamente me ha sido posible.

Para esta exposición he optado por una visión de conjunto, para así proveer una amplia visión histórica, sin por ello pretender constituir una historia definitiva. He intentado evitar las limitaciones obvias de esta elección presentando varias obras de casi la mayoría de los artistas. Sin embargo, tanto artistas contemporáneos como artistas importantes dentro de la historia del arte latinoamericano no han podido ser incluídos, siendo uno de los fines primordiales de la exposición el de alentar futuras exposiciones dedicadas a artistas individuales, períodos específicos o movimientos artísticos del arte latinoamericano. Espero igualmente que el trabajo de los artistas latinoamericanos sea cada vez más coleccionado así como expuesto dentro del amplio contexto del arte moderno.

Para realizar la selección he recibido ayuda de un valioso grupo de diez Consejeros de América Latina y de los Estados Unidos, cuya relación se encuentra en la página 63 y que representa las diversas ideas dentro de la comunidad de los estudiosos y de los conservadores. La selección se ha beneficiado no sólo de sus consejos sino también de su ayuda en la propia organización de la exposición.

La exposición nunca hubiese sido posible sin el consejo y el apoyo de muchos miembros del Consejo Internacional del Museo, particularmente de sus presidentes desde 1957—Sra. de Henry Ives Cobb, Sra. de Donald B. Straus, Joanne M. Stern, Sra. de Gifford Phillips y Jeanne C. Thayer—todas ellas dieron prioridad principal al desarrollo de los programas para América Latina.

Patricia Phelps de Cisneros, Presidenta del Comité de Consejeros Honorarios de la exposición, ha sido de valor incalculable al conseguir fondos para la exposición y la publicación que la acompaña, así como para los pro-

gramas educativos y de actos especiales. Agradecemos la especial ayuda de los siguientes miembros del Comité de Consejeros Honorarios: Alfredo Boulton, Gilberto Chateaubriand, Barbara D. Duncan, Sra. de Jacques Gelman, Jorge S. Helft, Sra. de Eugenio Mendoza, José E. Mindlin, Julio Mario Santo Domingo y Sra. de Donald B. Straus. Gracias también a todos los miembros latino-americanos y a los numerosos miembros del Consejo provenientes de todo el mundo, que con tanta predis-posición han prestado su apoyo a la exposición. El Pre-sidente Honorario del Museo, David Rockefeller, y la Presidenta, Agnes Gund, acogieron con entusiasmo la exposición desde sus comienzos, particularmente intere-sados por el compromiso adquirido con los programas educacionales y comunitarios.

Los planes para la exposición no hubiesen seguido adelante sin el apoyo de Richard E. Oldenburg, Director del Museo, y de Kirk Varnedoe, Director del Departa-mento de Pintura y Escultura. Para ambos nuestro más sincero agradecimiento.

Una exposición de esta amplitud y complejidad ha sido extraordinariamente exigente para con los emplea-dos que la han organizado y hemos tenido la suerte de contar con un excepcional equipo de colaboradores. Reciba particular agradecimiento Marion Kocot, Primera Colaboradora del Programa, que ha trabajado junto con-migo en todos y cada uno de los aspectos de la exposi-ción. Ha realizado un espléndido trabajo controlando la enorme cantidad de correspondencia, los constantes cambios de listados y los complejas disposiciones para la recolección y el transporte de las obras de arte. Gabriela Mizes la ha secundado trabajando sin descanso con los innumerables y espinosos detalles. Reiteradas gracias para ambas por su paciencia, comprensión y buen humor.

Waldo Rasmussen, Director
International Program
The Museum of Modern Art

Honorary Advisory Committee: Alfredo Boulton, Gilberto Chateaubriand, Barbara D. Duncan, Natasha Gelman, Jorge Helft, Mr. and Mrs. Eugenio Mendoza, José E. Mindlin, Mr. and Mrs. Julio Mario Santo Domingo, and Mrs. Donald B. Straus. Our thanks go to all of the Latin American members and the many Council members from around the world who have been so forthcoming in their support of the exhibition.

The Museum's Chairman, David Rockefeller, and President, Agnes Gund, have been warmly enthusiastic about the exhibition from the outset, and especially for its commitment to educational and community pro-grams. Plans for the exhibition would not have gone for-ward without the support of Richard E. Oldenburg, the Museum's Director, and Kirk Varnedoe, Director of the Department of Painting and Sculpture. They both have our warmest thanks.

An exhibition of this magnitude and complexity has been extraordinarily demanding upon the staff organiz-ing it and we have been fortunate to work with an exceptional team of collaborators. Special recognition must be given to Marion Kocot, Senior Program Associ-ate, who has worked closely with me on all aspects of the exhibition. She has done a superb job controlling the vast amount of correspondence, the constantly chang-ing checklists, and the intricate arrangements for col-lecting and shipping the works of art. She has been closely seconded by Gabriela Mizes who has also worked tirelessly on the countless demanding details. Deepest thanks to both of them for their patience, understand-ing, and good humor.

Waldo Rasmussen, Director
International Program
The Museum of Modern Art

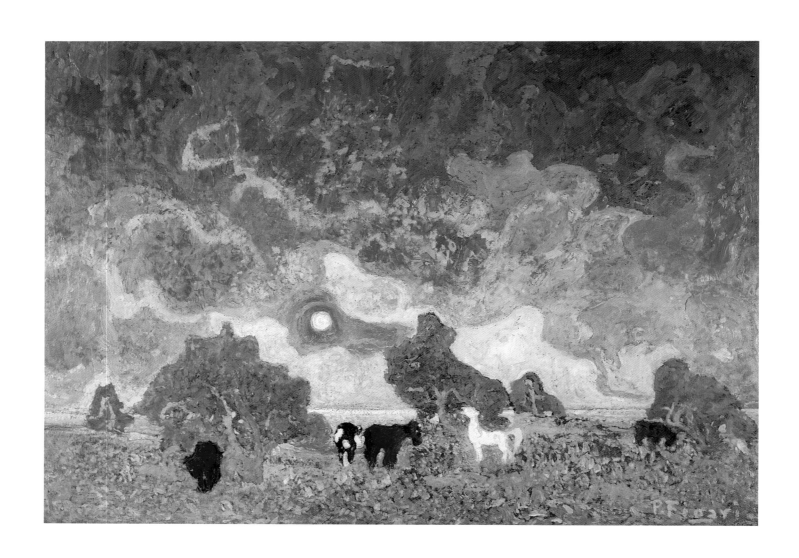

Pedro Figari
Pampa

n.d.
Oil on cardboard
29 ¼ x 41 ⅜" (74 x 105 cm)
Museo Nacional de Bellas Artes, Buenos Aires

ARTISTAS LATINOAMERICANOS DEL SIGLO XX

SELECCIONES DE LA EXPOSICIÓN

Si no fuera porque sus carteles indicadores están escritos en español, las ciudades de México y Buenos Aires del siglo XX son tan diferentes entre sí como lo es Nueva York de París. Ambas ciudades latinoamericanas comparten el hecho histórico de la conquista europea. Sin embargo las diferencian el grado de supervivencia o de destrucción de las poblaciones autóctonas, el nivel de la inmigración posterior, el impacto de la industrialización, el papel de la Iglesia Católica y el curso de su desarrollo político. Si sustituyéramos Buenos Aires por São Paulo, desaparecería incluso el vínculo del idioma común. Fuera de las ciudades, en la población rural, las diferencias se agudizan aún más. Históricamente, los latinoamericanos han sido bien conscientes de tales diferencias, y aún así, desde Simón Bolívar hasta el Che Guevara, a menudo soñaron con una cultura unificada.

Los artistas latinoamericanos del siglo XX han expresado estas complejas cuestiones propias de Latinoamérica de muy distintas maneras. La intrépida redondez de las nubes de *Pampa* (sin fecha) de Pedro Figari, por ejemplo, evoca los paisajes que Vincent van Gogh pintó durante los últimos años de su vida, mientras que las delicadas pinceladas de los arbustos y de los árboles recuerdan la tendencia decorativa de pintores como Pierre Bonnard o Edouard Vuillard, a quienes Figari conoció personalmente. Este artista se familiarizó con el modernismo en Europa aunque no decidiera dedicarse de lleno a la pintura hasta 1921, a la edad de sesenta años, y después de haber culminado con éxito su carrera como abogado y escritor en su Montevideo natal. Este hecho

LATIN AMERICAN ARTISTS OF THE TWENTIETH CENTURY

A SELECTION FROM THE EXHIBITION

Except for the fact that their street signs are written in Spanish, twentieth-century Mexico City and Buenos Aires are as unlike as New York and Paris. The two Latin American cities do share the historical event of European conquest. But in terms of the degree of survival or destruction of the original populations, the level of later immigration, the impact of industrialization, the role of the Roman Catholic Church, and the course of political development, they are vastly different. If one were to substitute São Paulo for Buenos Aires, even the link of a common language would fall away. Outside the cities, in the rural population, the variations become even more profound. Historically, Latin Americans have been highly aware of such differences, and yet, from Simon Bolívar to Che Guevara, they have often dreamed of a unified culture.

Latin American artists of the twentieth century have expressed these complexities and pictured Latin American subject matter in a variety of ways. The bold roundness of the clouds in Pedro Figari's *Pampa* (n.d.), for instance, evokes the landscapes Vincent van Gogh painted in the last years of his life, but Figari's delicately patterned brushstrokes in the soil and the trees also recall the decorative manner of painters like Pierre Bonnard and Edouard Vuillard, whom Figari knew. Figari had become familiar with modernism in Europe, but did not decide to devote himself to painting full time until 1921,

at the age of sixty, after he had already had a successful career as a lawyer and writer in his native Montevideo. He went on to become a prominent artist, however, and an ardent champion of modern art in Uruguay and Argentina. In *Pampa*, he combines modernist approaches to create a memory-picture of the vast horizontal spaces of the pampas, home of the legendary gauchos.

In contrast to Figari's cultural activity is the career of the reclusive Armando Reverón. A brilliant and rebellious student at the Academia de Bellas Artes in Caracas, Reverón left for Europe on a grant in 1911. He studied at academies in Barcelona and Madrid, and spent time in Paris in 1914. After his return to Venezuela, Reverón gradually became withdrawn, and in the early 1920s he abandoned Caracas for Macuto, the small fishing village on the Caribbean coast where he spent the rest of his life. Whereas Figari's *Pampa* was painted from memory, *Landscape in Blue* (1929) is a record of Reverón's response to a specific place and moment. Through a screen of palm trees made translucent by the blazing light, we see sky and a fragment of the blue band of the ocean. Reverón has rejected the feast of color that traditionally characterized Caribbean imagery in favor of an ambiguous, ghostly vision.

Reverón's extreme monochromatic effects are achieved with highly individual means: his paint seems more rubbed onto the surface than brushed; some tonal areas are formed of bare patches of canvas. His art combines the empirically observed with the intensely felt, recording the subtle transfigurations that arise from contemplation.

In capitals such as Havana, Buenos Aires, São Paulo, and Mexico City, there was already a literary avant-garde when painters and sculptors were still producing polished portraits and regionalist genre scenes for the

no le impidió convertirse en un artista sobresaliente, además de un acérrimo defensor del arte moderno en Uruguay y Argentina. La manera de abordar *Pampa* combina distintas tendencias modernistas con el fin de obtener una imagen-recuerdo de los vastos espacios horizontales de la pampa, tierra natal de los legendarios gauchos.

En contraste con la actividad cultural de Figari tenemos la carrera del solitario Armando Reverón. Brillante a la vez que rebelde estudiante de la Academia de Bellas Artes de Caracas, Reverón viajó a Europa gracias a una beca en 1911. Estudió en las Academias de Barcelona y Madrid, además de pasar una temporada en París en 1914. Tras su regreso a Venezuela Reverón se aisló poco a poco de la sociedad, de manera que a principios de los años veinte abandonó Caracas por Macuto, pueblecito de pescadores de la costa caribeña, donde pasó el resto de su vida. Mientras que Figari pintó *Pampa* según su recuerdo, el *Paisaje en azul* (1929) es una muestra de la reacción de Reverón a un momento y a un lugar específicos. A través de una pantalla de palmeras, translúcida por el resplandor de la luz, se aprecia el cielo y un fragmento de la banda azul del océano. Reverón ha rechazado los colores vivos que tradicionalmente han caracterizado las imágenes caribeñas para, de esa forma, acentuar una visión ambigua y fantasmagórica.

Estos extremados efectos monocromáticos los ha logrado con medios sumamente personales: la pintura parece más bien frotada contra el lienzo que aplicada con pincel; algunas áreas tonales se forman con el blanco de la tela. Su arte combina la observación empírica con el sentimiento intenso, registrando las transfiguraciones sutiles que produce la contemplación.

En capitales como La Habana, Buenos Aires, São Paulo o México D.F. existía una incipiente vanguardia literaria al tiempo que pintores y escultores se contentaban con realizar retratos académicos y paisajes costumbristas dirigidos a las clases privilegiadas. Jóvenes artistas como

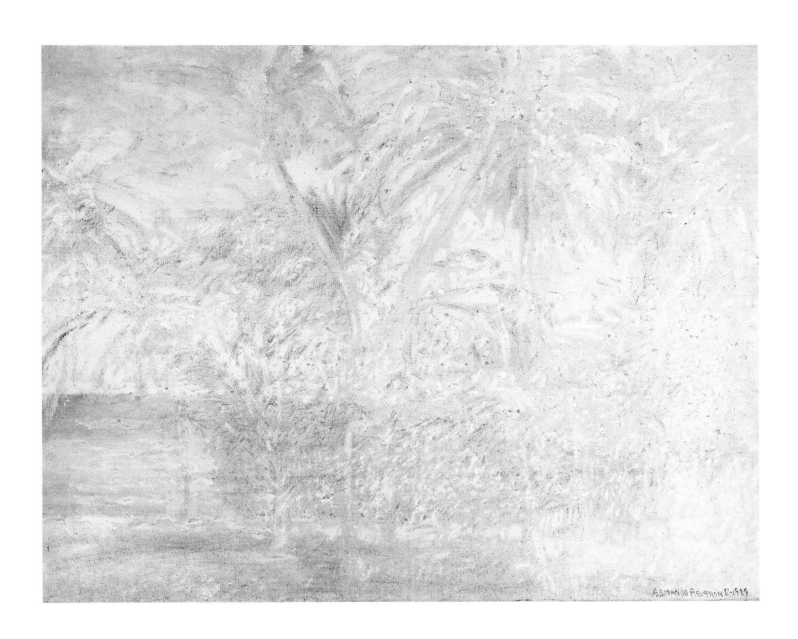

Armando Reverón
Paisaje en azul
[*Landscape in Blue*]

1929
Oil on canvas
25 ⅛ x 31 ½" (64 x 80 cm)
Fundación Galería de Arte Nacional, Caracas

local privileged classes. Young artists such as Reverón, Diego Rivera, and Wifredo Lam often pursued academic training at schools modeled on the academies of Europe—which themselves had already lost much of their cultural authority to a dissenting avant-garde. When these artists left for Paris or Madrid to pursue their artistic studies, whether with family funds or state grants, they were drawn to the rising tide of modernism. Modernism offered a way to renounce both academic conventions and the traditional values that sustained them; for Latin Americans, this repudiation of history signified a rejection of the colonial past as well. Ironically, they found the means for this break with the past in Europe.

For some, modernism promised a universal vision, a way for Latin American artists to assimilate and participate in European culture. The Uruguayan Rafael Pérez Barradas's *Canaletas Newsstand* (1918), for instance, depicts a Futurist-influenced view from a café window onto the bustle of a Barcelona street; nothing in the work tells us that its author was not European in origin. The Argentine artist Xul Solar had likewise gone to Europe in the early 1910s, and lived there for many years, absorbing the ideas and syntax of the avant-garde, as well as knowledge of esoteric and occult philosophies. A poet and a linguist, Xul Solar developed a highly personal pictorial language that relied heavily on writing. The translucent watercolors of *He Swears by the Cross* (1923) (front cover) become luminous spaces and ribbonlike forms that float suspended in configurations that seem just on the point of telling stories.

Other artists found ways to reconcile modernity with Latin American experience. Working in Paris while the Mexican Revolution set his homeland ablaze, Rivera painted his *Zapatista Landscape—The Guerrilla* (1915),

Reverón, Diego Rivera y Wifredo Lam a menudo aprendieron en escuelas de enseñanza académica, según el modelo europeo, que ya habían perdido gran parte de su autoridad cultural ante una vanguardia disidente. Cuando estos artistas viajaron a París o Madrid en pos de estudios artísticos, ya fuese con fondos familiares o con subvenciones estatales, se vieron atraídos hacia la creciente marea del modernismo que les ofrecía una forma de renunciar tanto a las convenciones académicas como a los valores tradicionales que las sustentaban. Para los latinoamericanos, este repudio por la Historia significaba, asimismo, un rechazo del pasado colonial. Irónicamente fue en Europa donde hallaron los medios para romper con este pasado.

Para algunos, el modernismo prometía una visión universal, un medio por el que los artistas latinoamericanos podían asimilar y participar en la cultura europea. *Kiosko de Canaletas* (1918) del uruguayo Rafael Pérez Barradas, por ejemplo, es una visión de influencia futurista que despliega el bullicio de una calle de Barcelona desde la ventana de un café; nada en la obra nos dice que el autor no fuera de origen europeo. También el argentino Xul Solar había ido a Europa a principios de la década de 1910 y vivió allí muchos años, absorbiendo las ideas y la sintaxis de la vanguardia, así como también el conocimiento de filosofías esotéricas y ocultas. Poeta y lingüista, Xul Solar desarrolló un lenguaje pictórico altamente personal, muy dependiente de la escritura. Las acuarelas traslúcidas de *Por su cruz jura* (1923) (en la portada) se convierten en espacios luminosos con formas serpenteantes que flotan suspendidas en configuraciones que parecen a punto de contarnos historias.

Otros artistas encontraron modos de reconciliar la modernidad con la experiencia latinoamericana. Mientras la Revolución Mexicana inflamaba su patria, Rivera pintó en París su *Paisaje zapatista—El guerrillero* (1915) en el que una composición cubista de fusil, sombrero y serape representa al luchador revolucionario en un paisaje

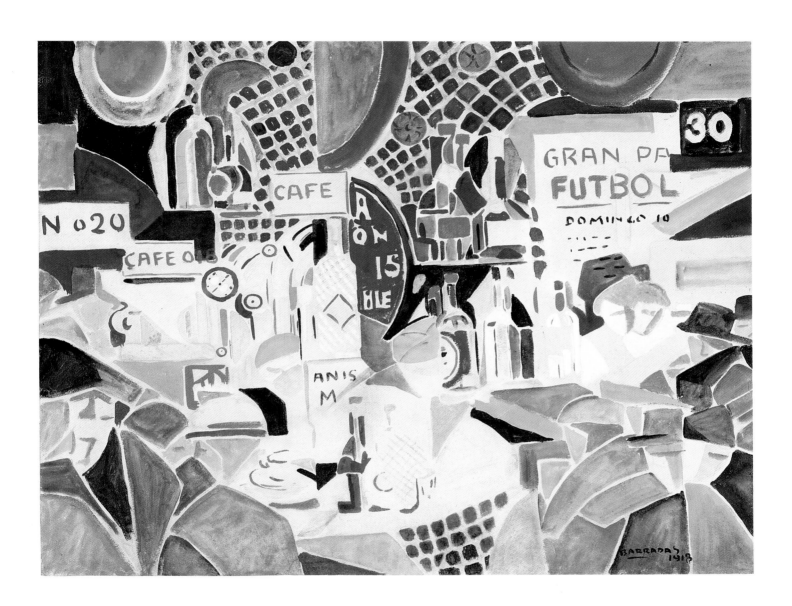

Rafael Pérez Barradas
Kiosko de Canaletas
[*Canaletas Newsstand*]

1918
Watercolor and gouache on paper
18 ⅝ x 24 ¼" (47.2 x 61.6 cm)
Collection Mr. Eduardo F. Costantini and
Mrs. María Teresa de Costantini, Buenos Aires

Tarsila do Amaral
Antropofagia

1929
Oil on canvas
49 ⅝ x 55 ⅞" (126 x 142 cm)
Private collection

adelante, por la depresión económica internacional y la creciente amenaza del fascismo, artistas como Rivera, José Clemente Orozco y David Alfaro Siqueiros empezaron a crear murales monumentales en los edificios públicos de México. Como consideraban que la función primaria del arte era la educación ideológica de las masas, rechazaron el lenguaje abstracto de la vanguardia y adoptaron estilos realistas para formular mensajes políticos inequívocos.

Rivera había estudiado en Italia la tradición de la pintura al fresco, y a su regreso a México en 1921 se interesó por las pinturas murales precolombinas de su país. Su *El agrarista Zapata*, que pintó para la exposición de The Museum of Modern Art, New York, en 1931, demuestra su maestría tanto en la técnica de la pintura al fresco como en el tema didáctico. En el cuadro, el héroe y los campesinos que lo siguen descienden de las colinas, armados con las herramientas propias de su labor, para pisotear a un terrateniente. Zapata refrena al legendario caballo blanco de Hernán Cortés, el conquistador español, símbolo de la represión colonial, para sugerir que la Revolución ha pasado a tomar las riendas. El esplendor de la fluidez decorativa de la composición de Rivera así como los idealizados pero aún reconocibles rasgos de los indígenas, gentiles e indómitos, de Zapata y su ejército campesino, contrastan con la representación que hace Orozco del mismo tema.

En *Zapatistas* (1931), de Orozco, la técnica expresionista, los ritmos espasmódicos y la crudeza misma de la pintura otorgan a la composición una premura ausente en el arte y la impecable ejecución de Rivera. En vez del heroísmo estilizado de éste, Orozco parece representar la Revolución como una sombría procesión religiosa. El movimiento muralista admitió una vasta gama de expresiones artísticas y políticas. En *Eco de un grito* (1937), de Siqueiros, el clamor revolucionario trasciende el ámbito de la historia mexicana moderna. La pintura fue inspirada por la Guerra Civil española, en la que, al igual que

Russian revolutions, and later the international economic depression and the rising threat of fascism, artists like Rivera, José Clemente Orozco, and David Alfaro Siqueiros began creating monumental murals on public buildings in Mexico. Rejecting the abstract language of the modernist avant-garde, they adopted realist styles to make clear political statements and saw the primary function of art as the ideological education of the masses.

Rivera had studied the tradition of fresco painting in Italy and on his return to Mexico in 1921 became interested in the pre-Columbian murals of his own country. His *Agrarian Leader Zapata*, painted for his 1931 exhibition at The Museum of Modern Art, New York, demonstrates his mastery of both fresco technique and didactic subject matter. In the picture, the hero and his peasant followers descend from the hills, armed with the tools of their labor, trampling a landowner. Zapata holds the reins of the legendary white horse of Hernán Cortés, the Spanish conqueror, turning a symbol of colonial oppression into a symbol for the forces of the Revolution. The grandeur of Rivera's composition and the idealized but still recognizably indigenous features, at once gentle and fierce, of Zapata and his peasant army contrast with Orozco's depiction of a similar theme.

In Orozco's *Zapatistas* (1931), the expressionistic rendering, the convulsive rhythms, and the rawness of the paint itself give the composition an urgency not found in Rivera's impeccable draftsmanship and execution. Instead of Rivera's aestheticized heroics, Orozco seems to depict the Revolution as a somber religious procession. A range of artistic and political expressions were possible within the mural movement. In Siqueiros's *Echo of a Scream* (1937), the revolutionary cry reaches beyond the boundaries of modern Mexican history. The painting was inspired by the Spanish Civil War, in which the artist,

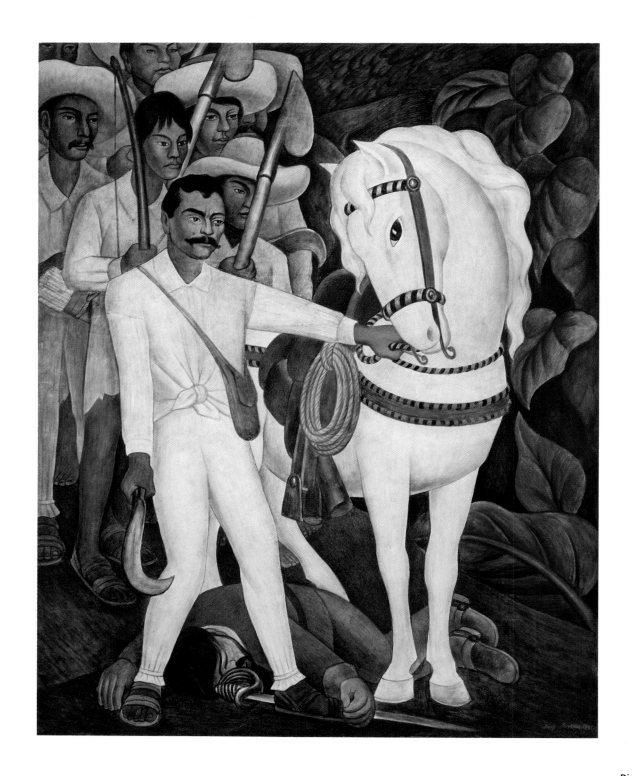

Diego Rivera
El agrarista Zapata
[*Agrarian Leader Zapata*]

1931
Fresco
7' 9¾" x 6' 2" (238.1 x 188 cm)
The Museum of Modern Art, New York
Abby Aldrich Rockefeller Fund, 1940

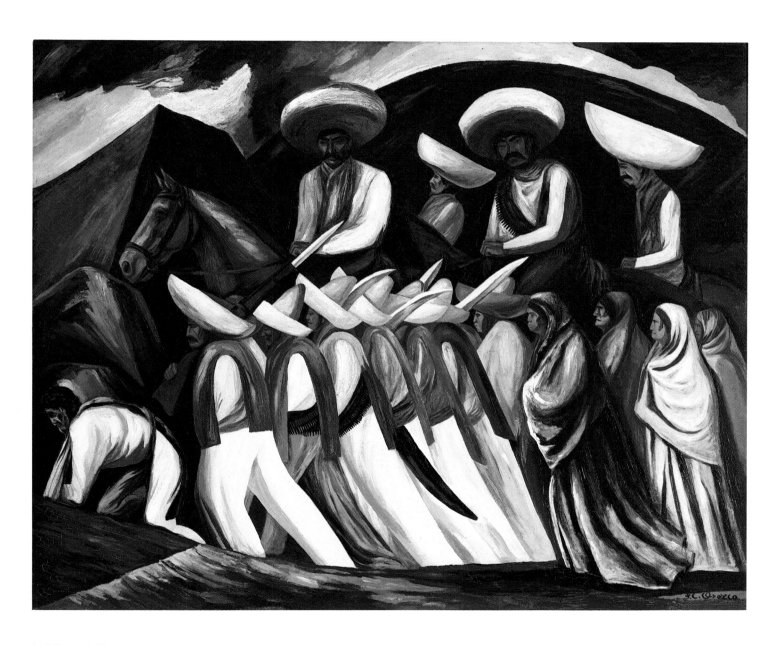

José Clemente Orozco
Zapatistas

1931
Oil on canvas
45 x 55" (114.3 x 139.7 cm)
The Museum of Modern Art, New York
Given anonymously, 1937

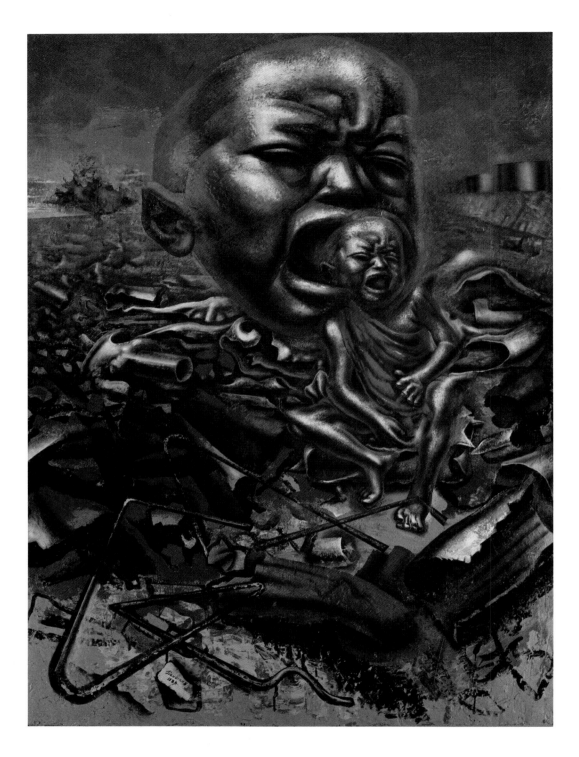

David Alfaro Siqueiros
Eco de un grito
[*Echo of a Scream*]

1937
Enamel on wood
48 x 36" (122 x 90 cm)
The Museum of Modern Art, New York
Gift of Edward M. M. Warburg, 1939

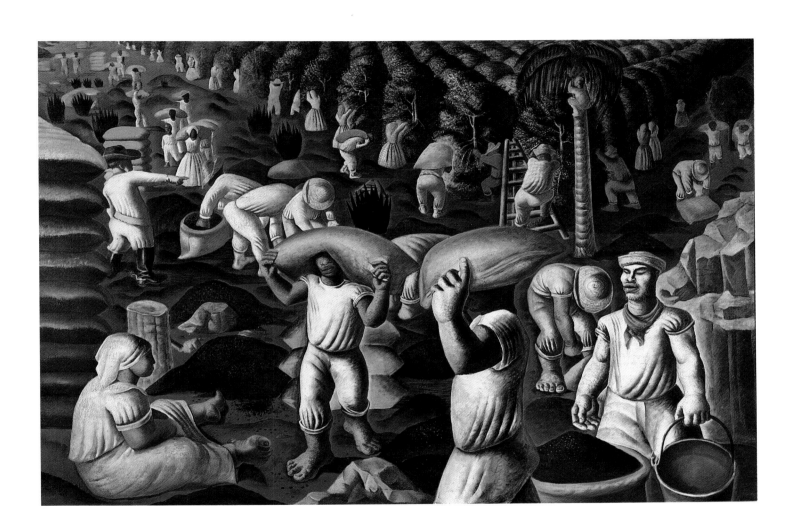

Cândido Portinari
Café
[*Coffee*]

1935
Oil on canvas
51" x 6' 5" (130 x 195.5 cm)
Museu Nacional de Belas Artes, Rio de Janeiro

like many other intellectuals of his generation, had fought on the side of the Republic. And yet, far from making explicit reference to either Spain or Mexico, Siqueiros used the haunting image of a child screaming in bombed-out rubble to symbolize a universal horror.

The social-realist approach of the Mexican muralists spread throughout North and South America in the 1930s. In both American hemispheres, realist styles replaced modernist idioms, in part as an often nationalistic assertion of cultural or ethnic pride. In Cândido Portinari's *Coffee* (1935), for instance, the daily toil of Afro-Brazilian rural laborers is described in terms simultaneously monumental and somber.

The program of the Mexican muralists—having become the official aesthetic of a regime that had distanced itself from its revolutionary origins—eventually became oppressive itself. Even at its height, resistance to the mural movement had been developing from within. Rufino Tamayo, for example, who had painted murals in the 1930s, returned to his previous pictorial concerns with a lyrical and abstract style in the 1940s. Other artists, like Frida Kahlo and María Izquierdo, also developed individual manners in which representational clarity and a strong interest in the indigenous artistic traditions of Mexico—traits they shared with the muralists—express personal and metaphoric themes that often cross over into the realm of the bizarre and the fantastic.

The intense subjectivism of these artists was not, however, a sign of political withdrawal. Kahlo, for instance, was a member of the Communist Party for most of her life. While a student, she had met Rivera, whom she married in 1929. A comparison of her *The Two Fridas* (1939) with his *Agrarian Leader Zapata* reveals

muchos otros intelectuales de su generación, el artista había luchado junto a los republicanos. Y aún así, lejos de hacer referencias explícitas a España o México, Siqueiros apeló a la imagen inquietante de un niño que profiere un alarido en medio de los escombros de los bombardeos como símbolo del horror universal.

El realismo social de los muralistas mexicanos se propagó por América del Norte y del Sur en los años treinta. En ambos hemisferios del continente, los estilos realistas sustituyeron a los modismos modernistas, en parte como una afirmación a menudo nacionalista del orgullo cultural o étnico. Durante este mismo período, el arte regionalista prácticamente dominaba el ambiente artístico en Estados Unidos y América Latina. Por ejemplo *Café* (1935), de Cândido Portinari, describe el yugo cotidiano de los trabajadores rurales brasileños en términos a la vez monumentales y sombríos.

Tras convertirse en la estética oficial de un régimen que se había distanciado de sus orígenes revolucionarios, el programa de los muralistas mexicanos llegó a ser opresivo. Aún en su momento culminante, en su mismo seno se gestó su propia resistencia. Rufino Tamayo, por ejemplo, que había pintado murales en la década de los treinta, retomó sus anteriores intereses pictóricos para abrazar, en la década siguiente, un estilo lírico y abstracto. Otros artistas, como Frida Kahlo y María Izquierdo, también desarrollaron hábitos individuales en los cuales la claridad representativa y el firme interés por las tradiciones artísticas autóctonas de México—características compartidas con los muralistas—expresan temas personales y metafóricos que a menudo irrumpen en el ámbito de lo extravagante y lo fantástico.

El intenso subjetivismo de estos artistas no era sin embargo indicio de desinterés político. Kahlo, sin ir más lejos, fue miembro del Partido Comunista durante casi toda su vida. Siendo estudiante conoció a Rivera, con quien se casó en 1929. Al comparar su cuadro *Las dos*

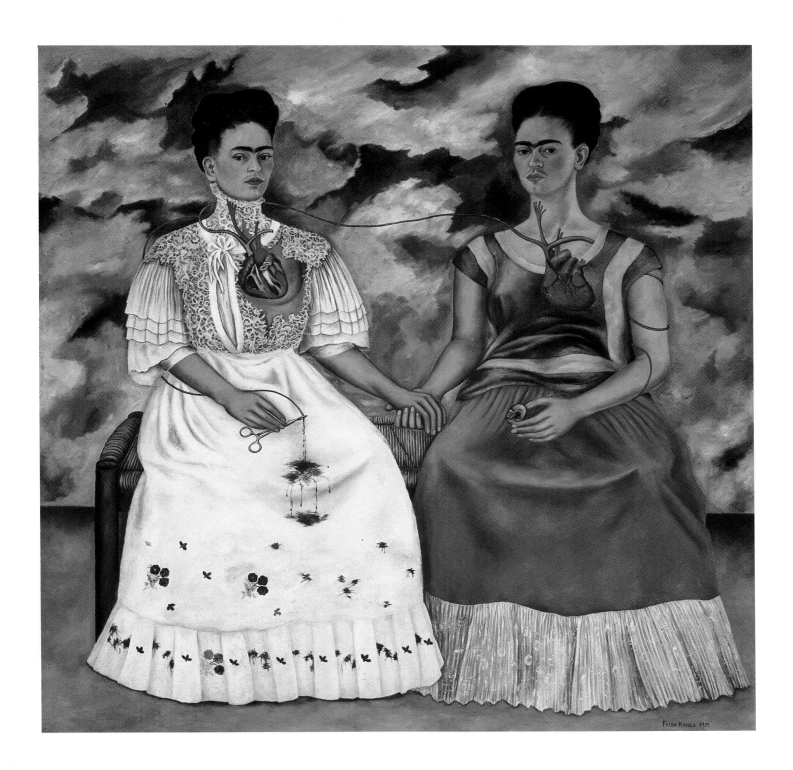

Frida Kahlo
Las dos Fridas
[*The Two Fridas*]

1939
Oil on canvas
68 3/8 x 68 1/8" (173.5 x 173 cm)
CNCA–INBA, Museo de Arte Moderno, Mexico City

personal and artistic bonds between them, and also points out the complex relationship between two successive generations of Mexican artists. Kahlo's art was markedly, even obsessively, autobiographical. Her double self-portrait clinically and precisely delineates two aspects of her identity and their difficult coexistence within her psyche. A matronly Frida in a European-style dress holds a surgical clamp on an artery dripping blood onto her skirt, creating stains that echo the little flowers embroidered there. The vein of the more Mexican Frida in local costume ends in a small oval picture, in which a figure may barely be picked out; it is a miniature of Rivera as a little boy. The setting, like the figures of the two Fridas, is portrayed as both interior and exterior; the heavy clouds in the background serve as foil for the self-conscious formality of the subjects' poses, which recall studio portraiture. Kahlo has subverted the naturalism of Rivera's rhetorical style to express a revelatory and dreamlike vision, giving her private symbolism the power of public art.

Similarly, the juxtapositions of Izquierdo's *The Racquet* (1938) evince the tendency toward the inexplicable and mysterious within Mexican art, a trend that showed affinities with European Surrealism but remained largely independent from it. Tamayo's work, too, shared these characteristics. His *Girl Attacked by a Strange Bird* (1947) manifests not only his romance with his native state of Oaxaca, the colors of its crafts and the magic of its legends, but equally partakes of the existential sense of anxiety that permeated the postwar world.

During World War II, Tamayo had lived in New York, an active participant in the city's artistic life. The war also brought large numbers of émigrés from Europe to the

Fridas (1939) con *El agrarista Zapata* del pintor se intuyen vínculos personales y artísticos entre ambos, al igual que se revelan las complejas relaciones entre dos generaciones sucesivas de artistas mexicanos. El arte de Kahlo es marcada y obsesivamente autobiográfico. Su autorretrato doble presenta con precisión clínica dos aspectos de su identidad y su difícil coexistencia dentro de su mente. Una Frida matrona, vestida a la moda europea, sostiene con una abrazadera quirúrgica una arteria que vierte sangre sobre su falda, imprimiendo manchas que semejan las florecillas en ella bordadas. La vena de la Frida más mexicana, con atuendo indígena, remata en un pequeño retrato ovalado, en el que apenas se distingue una figura: es una miniatura de Rivera de niño. El fondo, al igual que las figuras de las dos Fridas, es a la vez representación del interior y del exterior; las nubes espesas del último plano sirven de contraste al consciente formalismo de los sujetos en pose, que recuerda los retratos de estudio. Kahlo ha subvertido el naturalismo retórico de Rivera para manifestar una visión reveladora y onírica, que universaliza artísticamente su simbolismo privado.

De modo similar, las yuxtaposiciones de *La raqueta* (1938), de Izquierdo, muestran la tendencia del arte mexicano hacia lo inexplicable y misterioso, tendencia que compartió afinidades con el surrealismo europeo, pero que permaneció en gran medida independiente del mismo. La obra de Tamayo también incorporó estas características. Su *Muchacha atacada por un extraño pájaro* (1947) no sólo manifiesta el idilio que mantenía con su estado natal de Oaxaca, con los colores de sus artesanías y la magia de sus leyendas, sino que también participa del sentido de angustia existencial que tiñó el mundo de la posguerra.

Durante la Segunda Guerra Mundial, Tamayo vivió en Nueva York y participó activamente en la vida artística de la ciudad. La guerra también trajo a las Américas a un gran número de emigrantes, incluyendo un contingente de surrealistas, que habría de tener un impacto importante en el arte de los Estados Unidos. Dos artistas de

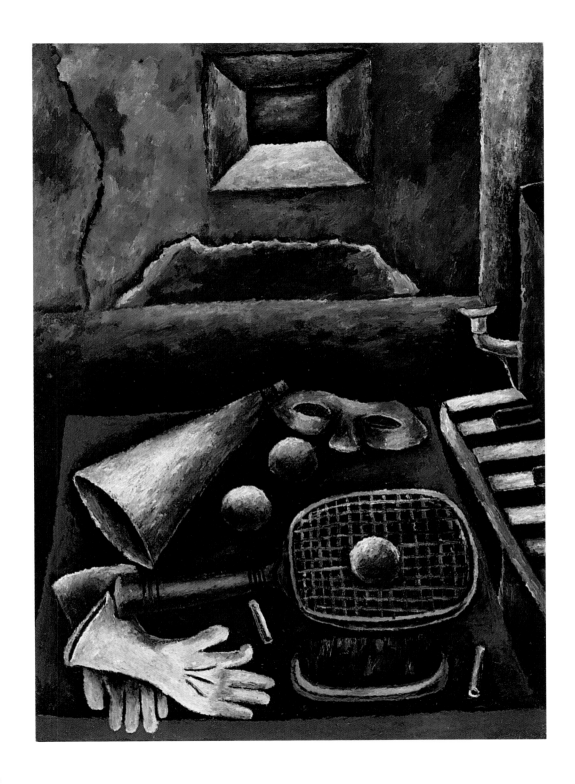

María Izquierdo
La Raqueta
[*The Racquet*]

1938
Oil on canvas
28 x 20" (70 x 50 cm)
Collection Andrés Blaisten, Mexico City

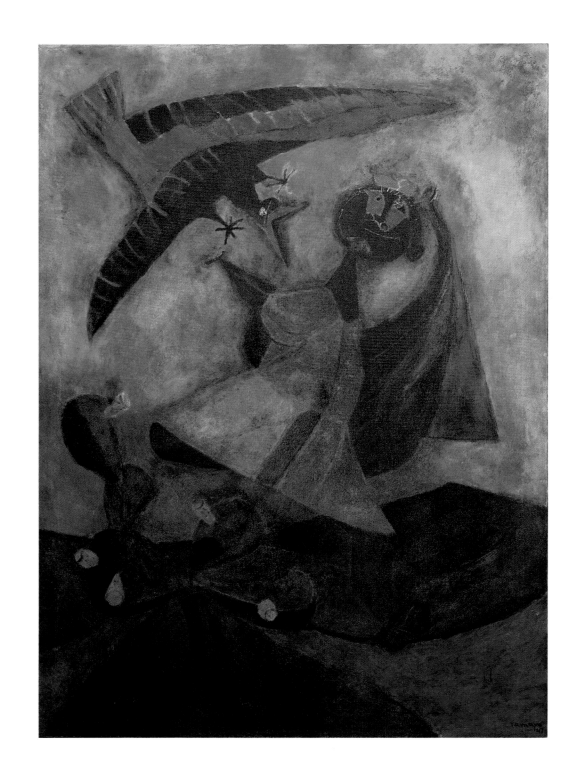

Rufino Tamayo
Muchacha atacada por un extraño pájaro
[*Girl Attacked by a Strange Bird*]

1947
Oil on canvas
70 x 50 ⅛" (175 x 127.3 cm)
The Museum of Modern Art, New York
Gift of Mr. and Mrs. Charles Zadok, 1955

ascendencia latinoamericana—el cubano Wifredo Lam y el chileno Matta—se cuentan entre los miembros más importantes de este grupo. *La jungla* (1943) de Lam representa una escena nocturna. De entre los altos cañaverales emergen figuras alucinantes con máscaras africanas, como las que a veces empleó Pablo Picasso, a quien Lam conoció y admiró. Sin embargo, en el uso que hace Lam de la imaginería africana, la fascinación europea por el arte de las culturas "primitivas" contrasta con la visión amenazante de un artista de ascendencia mixta africana, latinoamericana y china. En vez de usar máscaras, las figuras de Lam parecen las entidades sobrenaturales que esas máscaras encarnaron originalmente; no son artefactos tribales, sino los mismos espíritus vivientes de las creencias de un pueblo.

En *Le vertige d'éros* (1944), Matta intentó dar forma al inconsciente. Su formación inicial como arquitecto y su posterior descubrimiento del arte, de los textos y de las teorías abrazadas por los surrealistas, lo impulsaron a principios de los años cuarenta a explorar el espacio irracional, unos universos de ámbitos fulgurantes y vacíos cristalinos parecidos a vidrios rotos, ocupados por formas orgánicas e imprevisibles vectores de fuerza, como una metáfora de la desorientación del deseo. El universo pictórico de Matta, que representa un flujo constante con asociaciones psicológicas, bordea lo completamente abstracto y resultó ser de la mayor importancia para los artistas de Nueva York que llegarían a ser los expresionistas abstractos.

Joaquín Torres-García también creó un corpus singular e influyente de arte abstracto, pero a tono con lo que ocurría a nivel internacional en la abstracción geométrica, específicamente en el constructivismo y el neoplasticismo. Torres-García dejó su Uruguay natal siendo un adolescente, en 1891, y no regresó en cuarenta y tres años. En la década de los veinte se incorporó a la vanguardia modernista, y para 1930, en París, había plasmado ya su estilo pictórico maduro, guiado por sus propios

Americas, including a contingent of Surrealists, who were to have an important impact on art in the United States. Two artists of Latin American backgrounds—the Cuban Wifredo Lam and the Chilean Matta—were among the most important members of this group. Lam's *The Jungle* (1943) portrays a nocturnal scene. Emerging from the tall canes are hallucinatory figures with African masks, like those sometimes employed by Pablo Picasso, whom Lam knew and admired greatly. In Lam's use of African imagery, however, the European fascination with the art of "primitive" cultures is confronted by the menacing vision of an artist of mixed African, Latin American, and Chinese heritage. Instead of wearing masks, Lam's figures appear to be the supernatural entities those masks originally embodied; they are not tribal artifacts, but the living spirits of a people's beliefs.

In *The Vertigo of Eros* (1944), Matta attempted to give form to the unconscious. His early architectural training and later discovery of art, texts, and theories esteemed by the Surrealists led him in the early 1940s to map irrational space, worlds of flaming atmospheres and crystalline voids like shattered glass, occupied by organic forms and unpredictable vectors of force—here, a metaphor for the disorientation of desire. Matta's pictorial universe of constant flux and psychological association verged on the completely abstract and proved to be of utmost importance to the New York artists who would become the Abstract Expressionists.

Joaquín Torres-García also created a unique and influential body of abstract art, but his was aligned with international developments in geometric abstraction, namely Constructivism and Neo-Plasticism. Torres-García left his native Uruguay as a teenager, in 1891, and did not return until forty-three years later. By the 1920s he

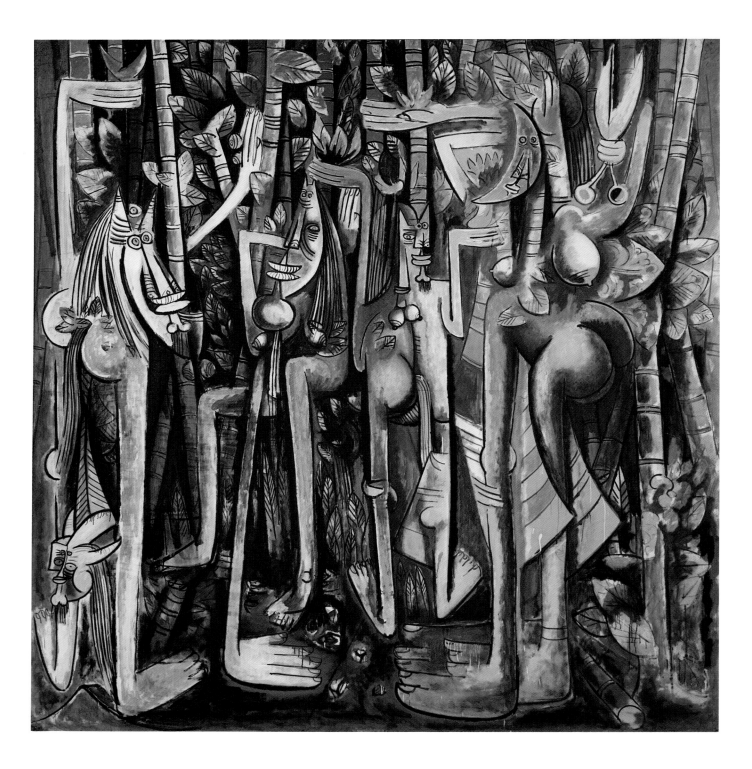

Wifredo Lam
La jungla
[*The Jungle*]

1943
Gouache on paper mounted on canvas
7' 10 ¼" x 7' 6 ½" (239.4 x 229.9 cm)
The Museum of Modern Art, New York
Inter-American Fund, 1945

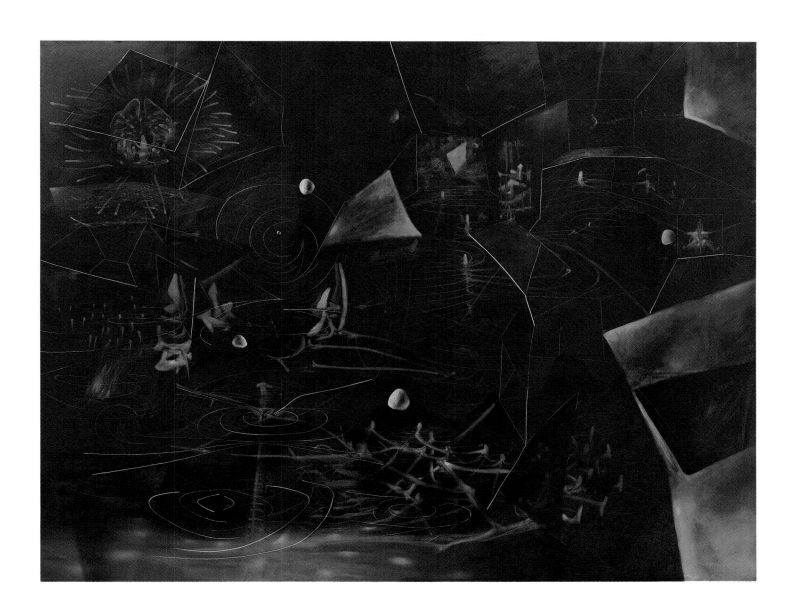

Matta
Le vertige d'éros
[*The Vertigo of Eros*]

1944
Oil on canvas
6' 5" x 8' 3" (195.5 x 251.5 cm)
The Museum of Modern Art, New York
Given anonymously, 1944

had joined the modernist avant-garde and by 1930, in Paris, had formulated his mature pictorial style, guided by his own principles of Constructive Universalism. Pictographic symbols in works such as *Elliptical Constructive Painting* (1932) or *Constructive Structure with White Line* (1933) (back cover) occupy the compartments of a grid, recalling the carved reliefs on pre-Columbian monuments, which inspired Torres-García greatly. In *Constructive Structure with White Line*, we may identify an anchor, a heart, and a fish, but the images are signs rather than representations, more hieroglyphs than the things denoted. Torres-García's Pan-American Constructivism helped to spark abstract movements throughout South America in the following decades.

Geometric abstraction first took root in Uruguay and Argentina, southern countries where massive numbers of European immigrants had been arriving since the late nineteenth century and where affinities with European culture were especially pronounced. Several groups of abstract artists formed in Buenos Aires in the 1940s, among the most important of which were the Asociación Arte Concreto-Invención and the Grupo Madí. In an early work, *Dada* (1936), by the Uruguayan Carmelo Arden Quin, one of the original members of the Madí group, the spirit of experimentation that would characterize the production of the Buenos Aires artists is already in evidence. Collage elements, including a postage stamp, create a shallow relief of varied texture; the picture and its title both evoke aspects of the Dada movement. Arden Quin used an irregular format that broke with the tradition of the rectangular frame. Likewise, Diyi Laañ's *Persistence of a Madí Contour (Madí Painting)* (1946) presents itself less as a conventional painting than as an object that hangs on a wall. Sculpture in the artistic ferment of Buenos Aires in the 1940s

principios del universalismo constructivo. Los símbolos pictóricos en obras tales como *Constructivo de la elíptica* (1932) o *Estructura constructiva con línea blanca* (1933) (en la contraportada) ocupan los compartimentos de una cuadrícula, y recuerdan los relieves tallados de los monumentos precolombinos, que inspiraron en gran medida a Torres-García. En el citado cuadro podemos identificar un ancla, un corazón y un pez, pero las imágenes son más signos que representaciones, más jeroglíficos que objetos denotados. En las décadas siguientes, el constructivismo panamericano de Torres-García contribuyó a impulsar movimientos abstractos en toda Sudamérica.

La abstracción geométrica se arraigó primero en Uruguay y Argentina, países sureños a los que habían llegado enormes masas de inmigrantes europeos desde fines del siglo XIX, y donde las afinidades con la cultura europea eran especialmente pronunciadas. Varios grupos de artistas abstractos se formaron en Buenos Aires en los años cuarenta, de los cuales, los más importantes fueron la Asociación Arte Concreto-Invención y el Grupo Madí. En uno de sus primeros trabajos, *Dada* (1936), el uruguayo Carmelo Arden Quin, uno de los miembros originales del grupo Madí, evidencia el espíritu de experimentación que caracterizaría la producción de los artistas de Buenos Aires. Los elementos de "collage", incluyendo un sello postal, crean un bajorrelieve de variada textura y original diseño; tanto el cuadro como su título evocan aspectos del movimiento dadaísta. Arden Quin utilizó un formato irregular que rompe con la tradición de la tela rectangular. De igual manera Diyi Laañ en *Persistencia de un contorno Madí (Pintura Madí)* (1946) nos presenta más bien un objeto colgado de la pared que una pintura convencional. En el fermento creativo del Buenos Aires de los años cuarenta, la escultura era también innovadora. Gyula Kosice, otro de los fundadores del Grupo Madí, creó *Röyi* (1944) uniendo componentes de madera pulida que, contrastando con lo que se esperaba tradicionalmente de la escultura, puede disponerse según distintas configuraciones.

Joaquín Torres-García
Constructivo de la elíptica
[*Elliptical Constructive Painting*]

1932
Oil on canvas
36 ½ x 28 ⅞" (92.5 x 73.2 cm)
Private collection

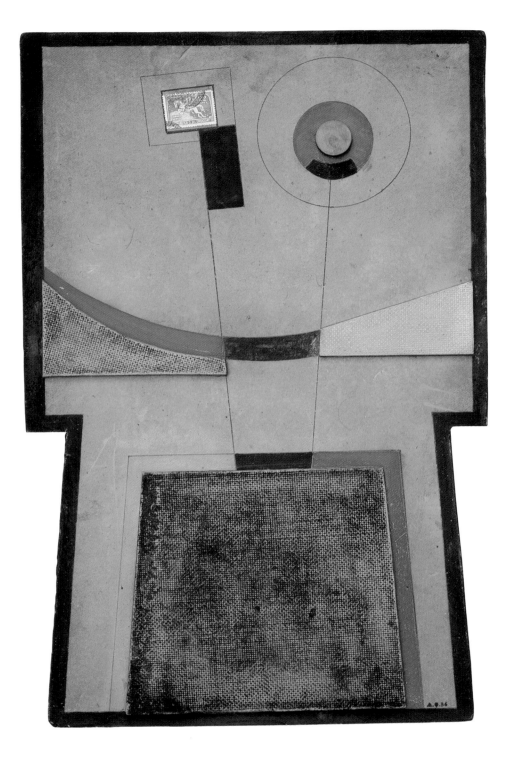

Carmelo Arden Quin
Dada

1936
Oil and collage on cardboard
20 x 12⅝" (50 x 32 cm)
Collection Alexandre de la Salle, Saint Paul, France

Diyi Laañ
Persistencia de un contorno Madí (Pintura Madí)
[*Persistence of a Madí Contour (Madí Painting)*]

1946
Enamel on wood
17 ¾ x 33 ¾" (44 x 84.5 cm)
Private collection

was similarly innovative. Gyula Kosice, another of the founders of the Grupo Madí, created *Röyi* (1944) by joining components of polished wood, which, in contrast to traditional expectations of sculpture, may be rearranged in various configurations.

In the 1950s and 1960s, across the South American continent, artists were working in various modes of abstraction. Their artistic expressions diverged widely, as often as not moving away from the geometries of the Argentine Concretists into more personal styles. An allusive human presence infuses the sculpture of Gonzalo Fonseca, who had studied with Torres-García in Montevideo during his youth. He continues to produce evocative works such as *Stele with Baetyl* (1987), in which small, carved niches inflect the rough surface of the travertine block, and are inhabited by smoothly polished stones of uncertain function. Evoking ancient monuments and enigmatic rituals, the artist played abstraction and representation against each other.

Movement is implied through the repetition and twisting of geometric elements in Edgar Negret's *Staircase* (1972). Negret, a Colombian, used industrial materials and techniques to produce an object that seems strangely crustacean. In Venezuela, geometric abstraction evolved into kinetic and optical art, which interacted with the viewers' physical and retinal movements to produce a new way of experiencing art. Optical activity in the art of Jesús Rafael Soto emerged from the tensions he set up between two- and three-dimensional elements, as in the relationship between the thin vertical lines of the field in back and the calligraphic sweep of the wires that hover in front of them in *Global Writing* (c. 1970). Scale and movement come into play as the effect shifts according to the relative position of the

Alrededor de las décadas de 1950 y 1960, en todo el continente sudamericano, los artistas trabajaban con distintos grados de abstracción. Sus expresiones artísticas eran muy diferentes, alejándose frecuentemente de las geometrizaciones de los concretistas argentinos para dirigirse hacia estilos más personales. La alusión a la presencia humana impregna la escultura de Gonzalo Fonseca quien, durante su juventud, había estudiado con Torres-García en Montevideo. Produjo evocadoras obras tales como *Estela con baetylos* (1987), en la que diminutos nichos excavados modulan la superficie rugosa del bloque de travertino, habitado por piedras minuciosamente pulidas de incierta función. Evocando monumentos antiguos y rituales enigmáticos, el artista opone abstracción a representación.

En *Escalera* (1972) de Edgar Negret, la repetición y el retorcimiento de elementos geométricos dan impresión de movimiento. Negret, colombiano, usó materiales y técnicas industriales para producir un objeto que tiene una curiosa apariencia de crustáceo. En Venezuela, la abstracción geométrica devino arte cinético y óptico que, al interactuar con los movimientos físicos y oculares del espectador, produjo un nuevo modo de experimentar el arte. La actividad óptica en el arte de Jesús Rafael Soto surge de las tensiones que establece entre elementos bidimensionales y tridimensionales, la misma relación que encontramos entre las estrechas líneas verticales del trasfondo negro y la filigrana caligráfica de los cables que rondan en primer plano de *Escritura global* (c. 1970). Proporción y movimiento entran en juego a medida que el efecto varía según la posición relativa del espectador. La experiencia visual se tornó casi incorpórea en la obra de artistas como el argentino Julio Le Parc. Su *Mural de luz continua: Formas en cortorsión* (1966) (pág. 63) presenta una exhibición desencarnada de efectos de luz proyectados e indica las dimensiones monumentales y espectaculares que puede lograr un arte derivado de la abstracción geométrica.

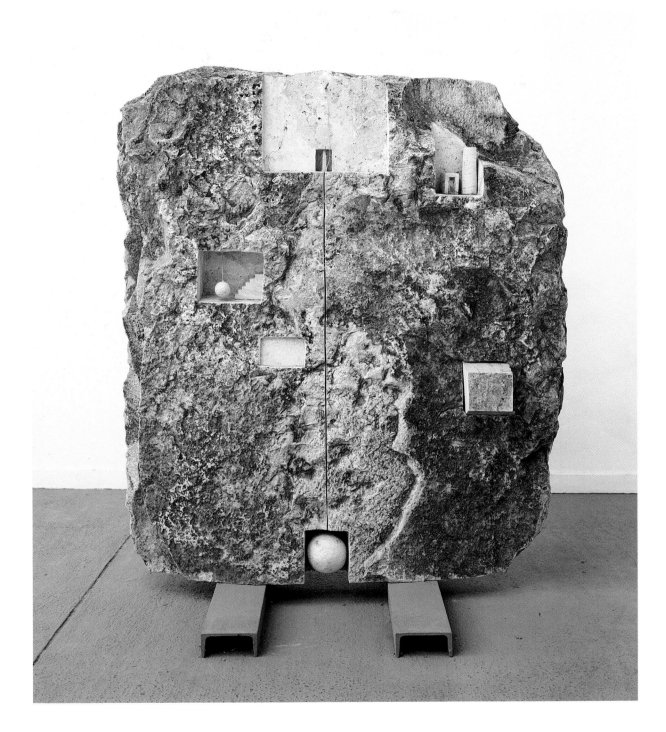

Gonzalo Fonseca
Estela con baetylos
[*Stele with Baetyl*]

1987
Spanish travertine
70 ⅞ x 59 ⅛ x 15 ¾" (180 x 150 x 40 cm)
Galería Durban/César Segnini, Caracas

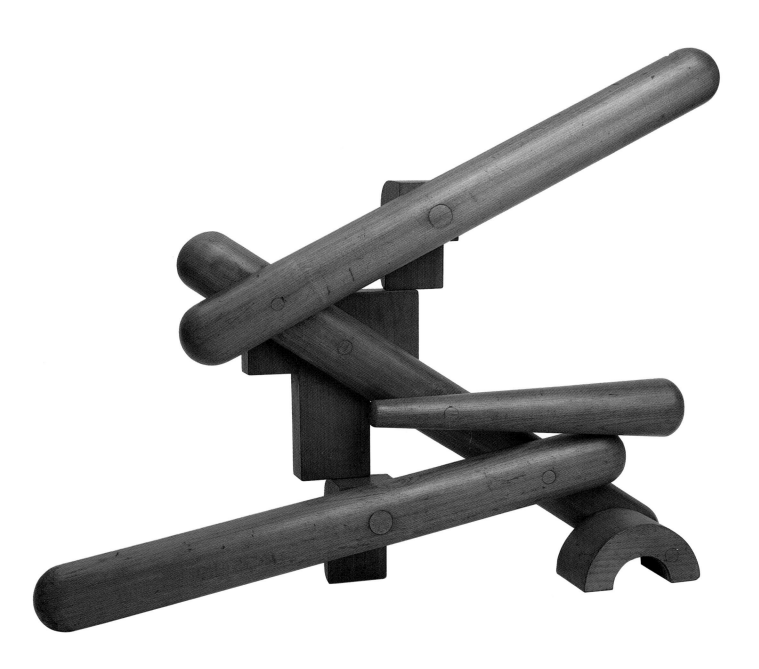

Gyula Kosice
Röyi

1944
Wood
39 x 31 ½ x 6" (99 x 80 x 15 cm)
Private collection

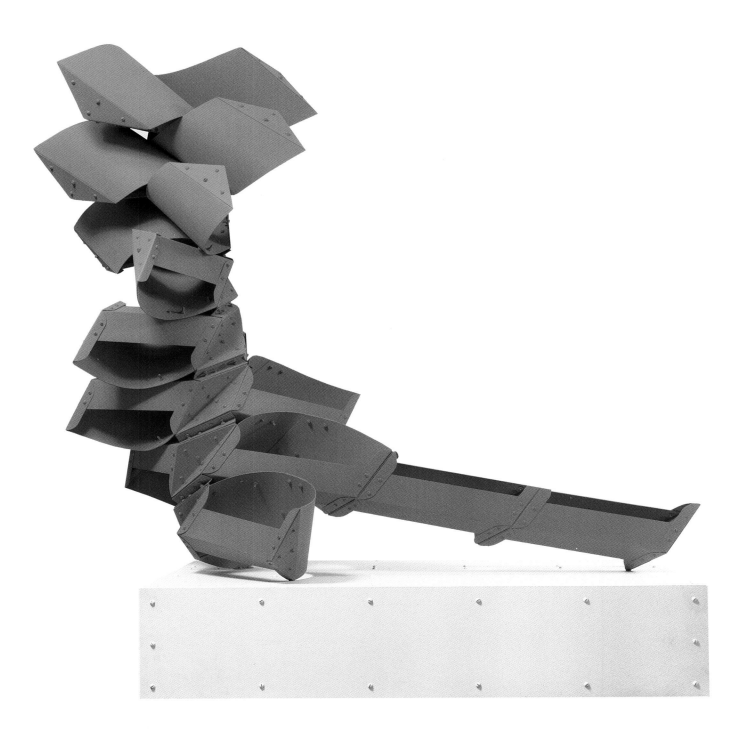

Edgar Negret
Escalera
[*Staircase*]

1972
Painted aluminum
6′ 4¾″ x 6′ 2¾″ x 41″ (195 x 190 x 104 cm)
Collection Hanoj Pérez, Bogotá

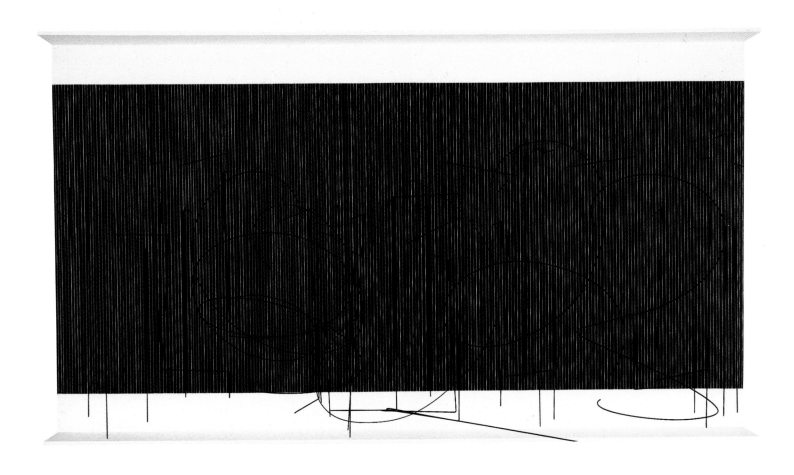

Jesús Rafael Soto
Escritura global
[*Global Writing*]

c. 1970
Metal and painted wood
41 ¼ x 69 ¼ x 7 ⅛" (103 x 173 x 17.8 cm)
Collection Patricia Phelps de Cisneros, Caracas

El arte óptico y el cinético ganaron prominencia mundial en los años sesenta, de manera que los artistas latinoamericanos se encontraron entre sus exponentes más significativos. Este arte incorporó un sentido liberador lúdico y de interacción directa con el espectador, pero se le reprochó que estuviese vacío de contenido social y que tanto el gobierno como el mundo empresarial se lo apropiasen con demasiada facilidad. Mientras que muchas naciones latinoamericanas entraban en uno de los períodos más violentamente represivos de su historia, los artistas más jóvenes respondieron creando un arte de compromiso social y político.

Las deformidades espeluznantes y la técnica vehemente de *Personajes de la coronación de Napoleón* (1963) del venezolano Jacobo Borges echan por tierra las pretensiones imperialistas de la historia europea, formulando así un comentario sobre los que ostentan el poder en la América Latina contemporánea. Esta estrategia presenta los volúmenes como muestra de la fascinación de los artistas latinos de los sesenta hacia los modelos de los maestros antiguos. Borges parece desacreditar en vez de revivir una antigua tradición pictórica, dando a su encuentro con el arte europeo el carácter desagradable de una vieja disputa familiar. En *La familia presidencial* (1967) del colombiano Fernando Botero, figuras arquetípicas de la oligarquía latinoamericana—un cardenal, un general, un presidente y su familia—posan ante un paisaje andino, ostentando con pomposa ceremonia los atributos de su poder. Las infladas figuras de Botero parodian la voracidad política y las pretensiones culturales, así como también los tradicionales retratos de corte de Velázquez y Goya. Al igual que éstos, la obra de Botero se mofa de los poderosos, pero refleja también el temor a las fuerzas invisibles que mantienen en su lugar a esas figuras en forma de muñecos.

Otros artistas forjaron su propia clase de expresionismo figurativo usando materiales de desecho y objetos que tenían a su alcance junto con pintura. El argentino

viewer. Visual experience became nearly incorporeal in the work of artists like the Argentine Julio Le Parc. His *Mural of Continuous Light: Forms in Contortion* (1966) (p. 63) presents a disembodied display of projected light effects and indicates the monumental and spectacular dimensions that an art descended from geometric abstraction could attain.

Optical and kinetic art gained prominence worldwide in the 1960s, and Latin American artists were among its most significant exponents. This art incorporated a liberating sense of playfulness and of direct interaction with the spectator, but came to be criticized as empty of social content and too easily appropriated by both the corporate world and the government. As many Latin American countries entered one of the most violently repressive periods in their histories, younger artists responded by creating socially and politically engaged art.

The nightmarish deformities and vehement draftsmanship of the Venezuelan Jacobo Borges's *Characters from Napoleon's Coronation* (1963) demolish the pretensions of an imperial regime from European history, thus commenting on those in power in contemporary Latin America. This strategy speaks volumes about the fascination of Latin American artists during the 1960s with the models of the old masters. Borges seems to deface, rather than to revive, an old pictorial tradition, giving his encounter with European art the nastiness of an old family feud. In the Colombian Fernando Botero's *The Presidential Family* (1967), archetypal figures of the Latin American oligarchy—a cardinal, a general, a president and his family—pose in an Andean landscape, displaying with pompous ceremony the attributes of their power. Botero's bloated figures parody political greed and cultural pretense, as well as the classical Spanish court portraiture of Velázquez and Goya. Much like the

Jacobo Borges
Personajes de la coronación de Napoleón
[*Characters from Napoleon's Coronation*]

1963
Mixed mediums on canvas
47 ¼" x 6' 8 ¾" (120 x 205 cm)
Museo de Arte Contemporáneo de Caracas Sofía Imber

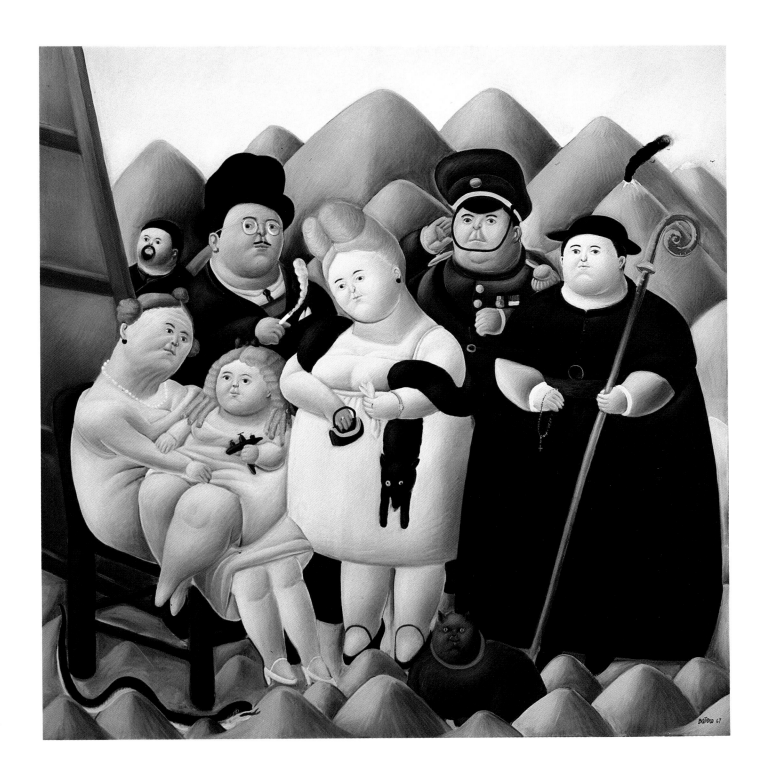

Fernando Botero
La familia presidencial
[*The Presidential Family*]

1967
Oil on canvas
6' 8 ⅛" x 6' 5 ¼" (203.5 x 196.2 cm)
The Museum of Modern Art, New York
Gift of Warren D. Benedek, 1967

latter's portraits, Botero's work mocks the powerful, but it also resonates with fear of the invisible forces that keep the doll-like figures in place.

Other artists forged their own brands of figurative expressionism, using waste materials and found objects as well as paint. Antonio Berni, an Argentine who had painted social-realist scenes in the 1930s, used urban detritus to create his *Portrait of Juanito Laguna* (1961), his invented character, a boy from the slums. Likewise, Jorge de la Vega, also Argentine, applied paint, bits of colored tiles, and rags to the canvas of his *The Most Illustrious Day* (1964), investing his cryptic meaning with raw urgency.

By the 1970s and 1980s, an encoded political content was often communicated in the international language of Conceptual art. In the Uruguayan artist Luis Camnitzer's installation *Any image was to be cherished under the circumstances* (1986), a bronze cast of an ordinary chair and a naked light bulb in front of an empty frame enact the suspense and sensory deprivation of impending torture. In a succinct image, the artist has turned the aesthetic neutrality of Marcel Duchamp's Readymades into an expressive device that bears witness to the terror of someone irreversibly absent. Torture may also be implied in the electrode-implanted potatoes of the Argentine Víctor Grippo's *Analogy I* (1976). Rife with associational possibilities, Grippo's work alludes through the vocabulary of scientific investigation to sources of vital energy and, ultimately, to systems of human knowledge. Weird science takes on the aura of alchemy in *Palindrome Incest* (1992), by the Brazilian Tunga. Here, an assembly of large magnetized bins of iron and copper, tresses of copper wire threading enormous needles, suspended hoops, and thermometers

Antonio Berni, que en los años treinta había pintado escenas imbuídas de realismo social, utilizó escombros callejeros para crear su *Retrato de Juanito Laguna* (1961), un personaje de su invención—un niño de los barrios bajos. Igualmente Jorge de la Vega, compatriota del anterior, puso en el lienzo pintura, fragmentos de tejas romanas y harapos en *El día ilustrísimo* (1964), imprimiendo sentido de cruda urgencia al significado críptico.

Hacia las décadas de los setenta y de los ochenta, el lenguaje conceptual del arte internacional encubría un contenido político codificado. En la composición *Any image was to be cherished under the circumstances* (1986) del artista uruguayo Luis Camnitzer, un molde de bronce de una silla ordinaria y una bombilla eléctrica frente a un marco vacío sugieren el suspenso y la privación sensorial de la tortura inminente. En una imagen sintética, el artista ha convertido la neutralidad estética de los "Readymades" de Marcel Duchamp en un mecanismo expresivo que atestigua el terror de alguien irreversiblemente ausente. También podrían sugerir tortura las papas implantadas con electrodos de la *Analogía I* (1976) del argentino Víctor Grippo. Repleta de posibilidades asociativas, esta obra alude, por medio del vocabulario de la investigación científica, a fuentes de energía vital y, en definitiva, a sistemas de conocimiento humano. La ciencia extravagante pasa a adquirir el prestigio de la alquimia en *Palindromo incesto* (1992) del brasileño Tunga, donde un conjunto de grandes recipientes de hierro y cobre, delgadísimas trenzas de cable de cobre enhebradas en enormes agujas, aros suspendidos y termómetros generan una misteriosa metáfora de transformación.

La composición de José Bedia *Second Encounter Segundo encuentro* (1992) tiene algo de la espontaneidad de los "graffiti". Una recia figura con apariencia de sombra, pintada directamente en la pared de la galería, usa como sombrero un buque de guerra con un mástil en forma de crucifijo. Con el nombre de "Sta. María", el barco está

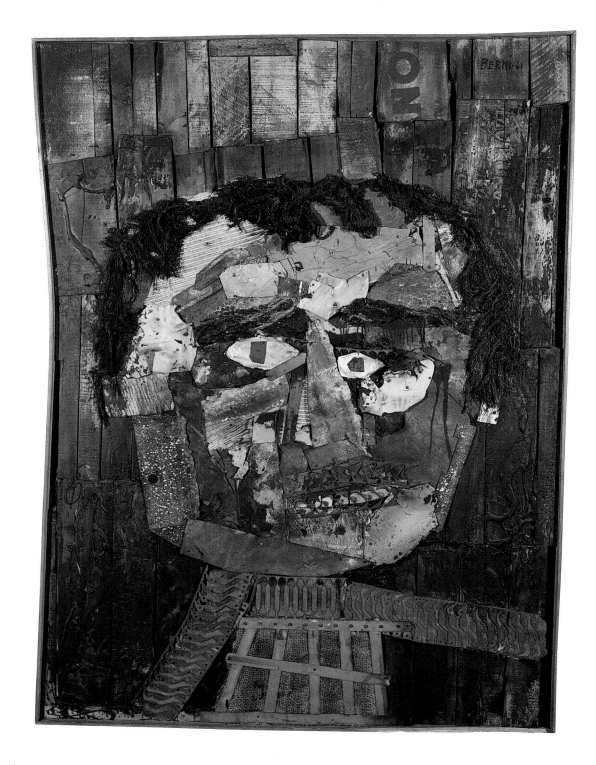

Antonio Berni
Retrato de Juanito Laguna
[*Portrait of Juanito Laguna*]

1961
Collage on wood
57 x 41 ⅜" (145 x 105 cm)
Collection Nelly and Guido Di Tella, Buenos Aires

Jorge de la Vega
El día ilustrísimo
[*The Most Illustrious Day*]

1964
Mixed mediums on canvas
8' 2 ¼" x 6' 6 ½" (249.6 x 199.4 cm)
Collection Marta and Ramón de la Vega, Buenos Aires

perforado por flechas indígenas, reflejando la hostilidad que muchos sintieron hacia la reciente conmemoración de la llegada de Colón a las Américas. Si bien esta obra se refiere a la violencia del colonialismo y su legado, los aspectos rituales subyacentes en la imagen—especialmente las perforaciones—recuerdan la santería cubana y los aspectos confrontacionales de las pinturas de Lam, compatriota de Bedia.

Ana Mendieta, oriunda de Cuba, también estaba preocupada por la importación política de símbolos. En las décadas de los setenta y los ochenta investigó poéticamente temas a menudo considerados feministas: en *Nacida del Nilo* (1984) (pág. 57), una forma humanoide hecha de arena evoca la pictografía prehistórica y las antiguas momias egipcias. Una cresta interior intensifica aún más la abstracción del contorno exterior, sugiriendo un motivo uterino o vaginal. Aquí, mantenidos en tensión constante, se encuentran lo fecundo y lo funeral, cuerpo y tierra, cultura y naturaleza, la invocación que hace la artista de lo arquetípico y lo femenino.

En años recientes, varios artistas han tratado el tema de la identidad personal, impulsados en gran medida por el vasto desplazamiento de individuos y grupos, y por una creciente afirmación política y cultural por parte de personas anteriormente marginadas. Luis Cruz Azaceta, al igual que Mendieta, cubano emigrado a Estados Unidos, incorpora autorretratos en sus pinturas. Juan Sánchez, nacido y criado en la comunidad puertorriqueña de Nueva York, ha utilizado una de las estructuras tradicionales del arte religioso para transmitir una metáfora política sobre los mártires políticos y el nacionalismo puertorriqueño en su *Mixed Statement* (1984). Dentro de la estricta simetría de un tríptico, combina la imaginería católica con motivos taínos, escrituras y otros símbolos: la cabeza y el rostro en un trío de fotografías quedan ocultos por la bandera de Puerto Rico. *No Exit* (1987–88) de Azaceta, muestra una figura aterrorizada y demacrada atrapada en

generates a mysterious metaphor for transformation.

José Bedia's installation *Second Encounter Segundo Encuentro* (1992) has some of the raw power of graffiti. A rough and spattered shadow-figure painted directly on the gallery wall wears a crucifix-masted battleship as a hat. Labeled "Sta. María," the ship is pierced by indigenous arrows, rehearsing the hostility many felt toward the recent commemoration of Columbus's landing in the Americas. While this work refers to the violence of colonialism and its legacy, the ritualistic undertones of the imagery—especially the piercings—recall Cuban Santería and the confrontational aspects of the paintings of Bedia's compatriot Wifredo Lam.

Cuban-born Ana Mendieta was also concerned with the political import of symbols. In the 1970s and 1980s, she poetically investigated themes often considered feminist: in *Nile Born* (1984) (p. 57), a humanoid form made of sand evokes prehistoric pictographs and ancient Egyptian mummies. An interior ridge further abstracts the outer contour, suggesting a uterine or vaginal motif. Here, kept in constant tension, are the generative and the funereal, body and earth, culture and nature, the artist's invocation of the archetypal and the female.

A number of artists in recent years have addressed the subject of personal identity, spurred in large part by the widespread displacement of individuals and groups of people, and by a growing political and cultural assertiveness on the part of previously marginalized people. Luis Cruz Azaceta, like Mendieta a Cuban émigré to the United States, incorporates self-portraits into his paintings. Juan Sánchez, who was born and raised in the Puerto Rican community of New York City, used a traditional structure of religious art to contain metaphors

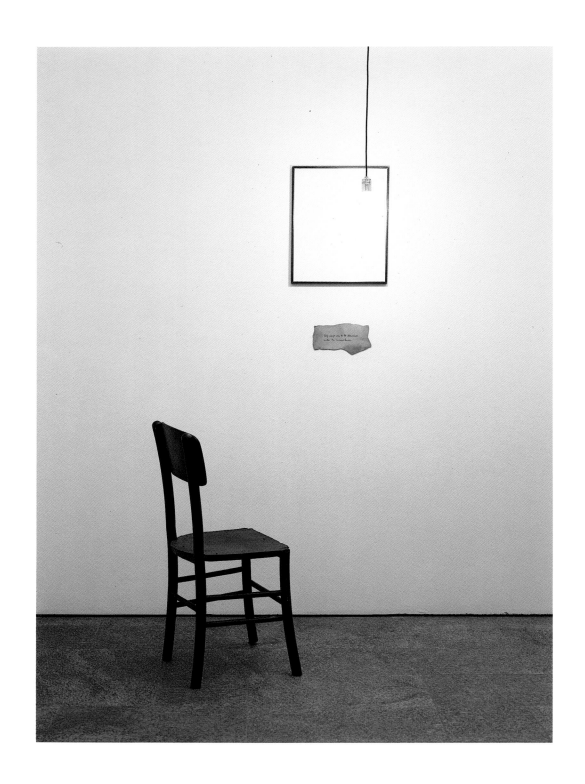

Luis Camnitzer
Any image was to be cherished under the circumstances

1986
Mixed mediums (bronze chair, hanging light bulb,
frame, and bronze title)
67 x 67 x 29 ½" (170 x 170 x 75 cm)
Collection the artist

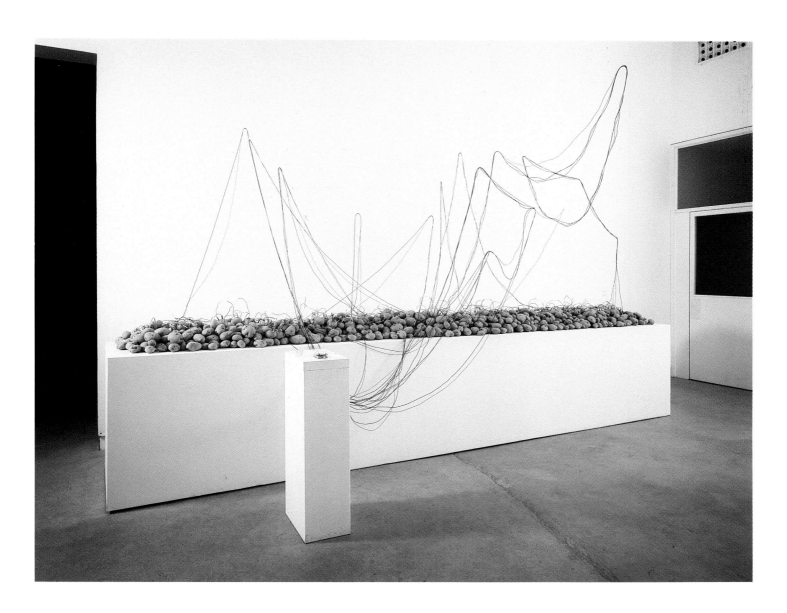

Víctor Grippo
Analogía I
[*Analogy I*]

1976
Mixed mediums (potatoes, wire, electrodes, voltmeter,
computer-printed texts, and wood); dimensions variable
Collection the artist
Installation view, Estación de Plaza de Armas, Seville, 1992

51

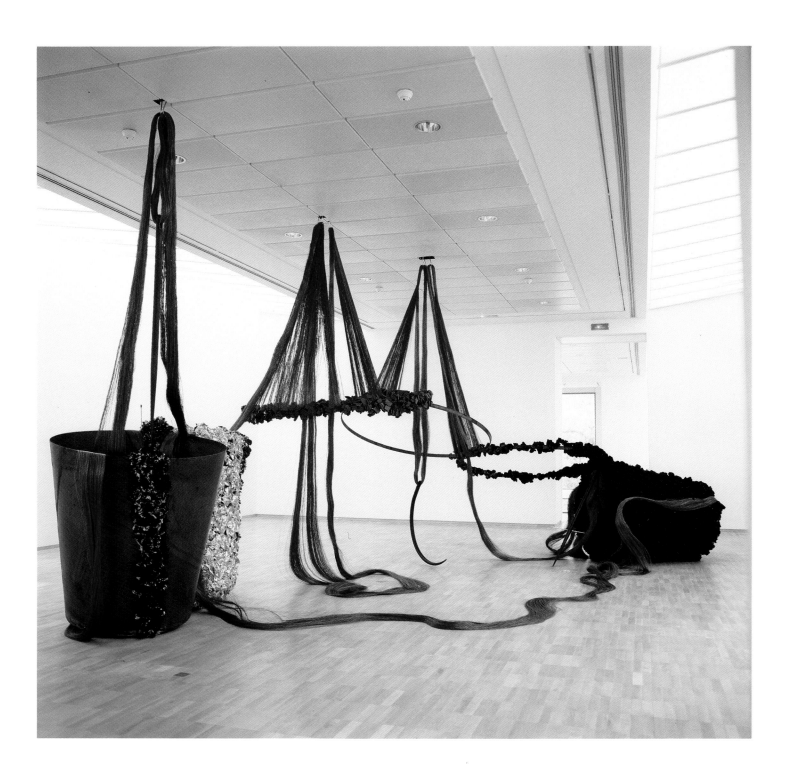

Tunga
Palindromo incesto
[*Palindrome Incest*]

1992
Mixed mediums (magnets, copper, steel, iron, and
thermometers); installation variable,
overall approximately: 28' x 16' 6" (850 x 500 cm)
Collection the artist
Installation view, Galerie Nationale du Jeu de Paume, Paris

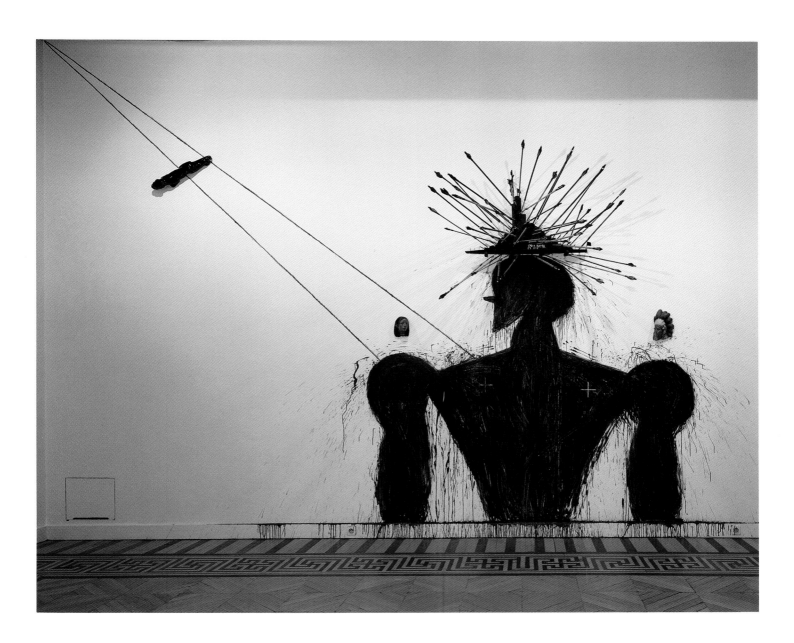

José Bedia
Second Encounter Segundo Encuentro

1992
Synthetic polymer paint on wall, found objects, and
carved wood; installation variable
Collection the artist
Installation view, Hôtel des Arts, Paris

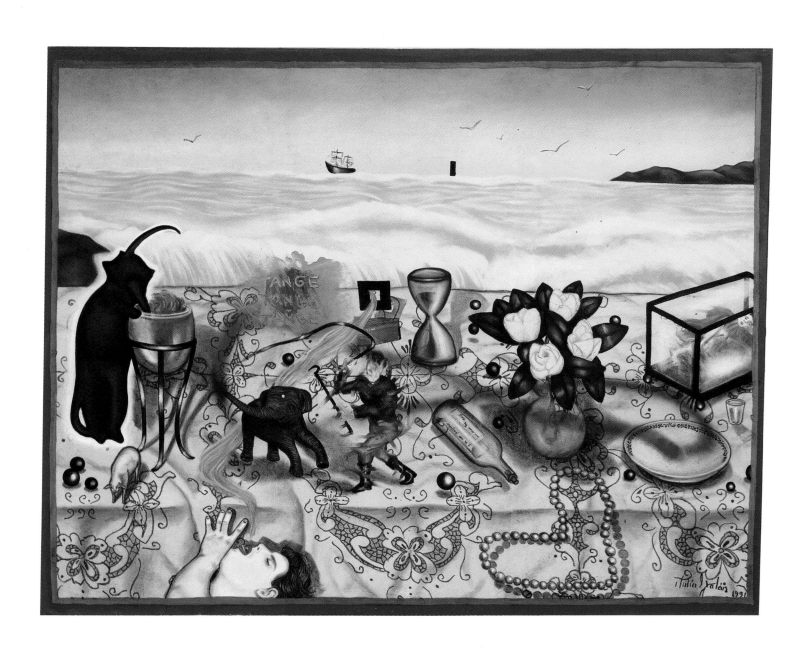

Julio Galán
Tange, tange, tange

1988 (inscribed 1991)
Oil on canvas
63 ¾" x 6' 6" (161.9 x 198.1 cm)
Collection Francesco Pellizzi

un gigantesco tablero de damas junto a un enorme cartel que indica la salida. El hombrecillo de Azaceta parece prisionero de una pesadilla existencialista.

En la obra del pintor mexicano Julio Galán, las imágenes chocan entre sí, y la fricción que producen revela las complejidades de identidad y sexualidad. *Tange, tange, tange* (1988), mezcla de marina onírica con un extraño bodegón, recuerda la obra de Kahlo y de Izquierdo. Un hombre con los labios pintados de rojo parece estar a punto de tragarse un afluente del mar que discurre por una mesa cubierta de objetos alusivos. En el simbolismo de sus detalles y la ingenuidad intencional de su estilo, Galán juega con dos aspectos estereotípicamente "pintorescos" de la identidad: la mexicanidad y la homosexualidad.

The Simulacrum (1991) (frontispicio) de Liliana Porter, argentina, combina la técnica de la serigrafía, propia del Pop Art, con las estrategias del arte Conceptual. Porter muestra numerosos pequeños objetos—figuras de Disney, publicaciones económicas, un plato con el retrato del Che Guevara—que proyectan sombras sobre una superficie blanca y contínua. El vívido ilusionismo de la artista señala hacia una perspectiva contemporánea en la que la imagen de un santo revolucionario se iguala al Pato Donald. Los nostálgicos cachivaches quedan integrados en la Historia.

Los sentimientos de fragmentación y de desilusión parecen comunes a los artistas jóvenes que vienen trabajando en los últimos años, y la visión de muchos latinoamericanos se ha visto marcada por las densas ironías de la edad. En *El mar dulce* (1987) de Guillermo Kuitca—el título se refiere al delta del Río de la Plata, y a la ciudad del artista, Buenos Aires—un espacioso cuarto está empapado en rojo. Unos lienzos apilados sobre una pared se hunden en el cuarto inundado, y un juego de muebles de dormitorio aparece esparcido por el vasto espacio, ya parcialmente sumergido en el color líquido. En el fondo, un bosquejo brioso de la escena decisiva de la película *Potemkin* (1925) de Sergei Eisenstein parece desbordar de

for political martyrdom and Puerto Rican nationalism in his *Mixed Statement* (1984). Within the strict symmetry of a triptych, he has combined Roman Catholic imagery, prehistoric Taino motifs, writing, and other symbols: the head and face in a trio of photographs are obscured by the Puerto Rican flag. Azaceta's *No Exit* (1987–88) depicts a terrified and emaciated figure of the artist caught in a giant black and white checkerboard pattern and a huge exit sign. Azaceta's little man seems snared in an existentialist nightmare.

In the work of the Mexican painter Julio Galán, images collide, and the friction they produce reveals the complexities of identity and sexuality. His *Tange, tange, tange* (1988)—half dream-seascape, half bizarre still life—recalls the work of Kahlo and Izquierdo. A man in red lipstick seems about to swallow a stream of seawater that runs across a table covered with allusive objects. In the symbolism of his details and the deliberate naïveté of his style, Galán plays on two stereotypically "colorful" aspects of identity, *mexicanidad* and homosexuality.

The Simulacrum (1991) (frontispiece) by Liliana Porter, an Argentine, combines the silkscreen techniques of Pop art with the strategies of Conceptual art. Porter depicts a number of small objects—Disney figures, paperbacks, a portrait of Che Guevara decorating a little plate—that cast shadows on a continuous white surface. The artist's vivid illusionism ironically points to a contemporary perspective in which the image of a revolutionary saint can be equated with the likeness of Donald Duck. History assumes the status of nostalgic bric-a-brac.

Feelings of fragmentation and disillusionment seem common to young artists working in recent years, and the vision of many Latin Americans has been marked by the dark ironies of the age. In Guillermo Kuitca's *The Sweet Sea* (1987)—the title refers to the delta of the Río

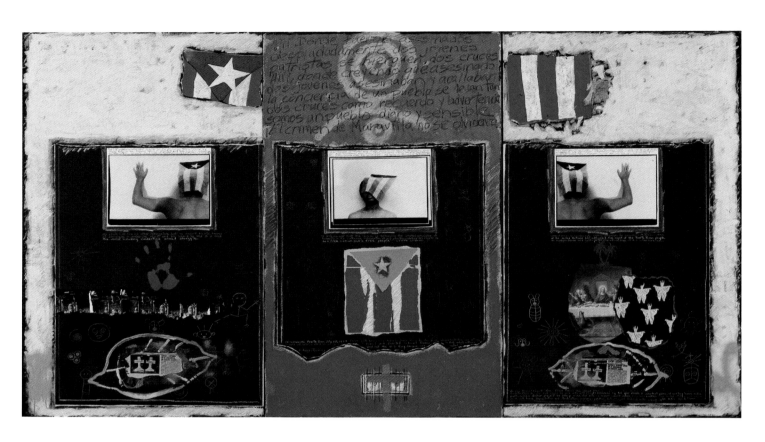

Juan Sánchez
Mixed Statement

1984
Oil, photocollage, and mixed mediums on canvas;
triptych, overall: 54" x 8' (137.2 x 244 cm)
Collection Guariquen Inc., Puerto Rico and New York

OPPOSITE:
Luis Cruz Azaceta
No Exit

1987–88
Synthetic polymer paint on canvas;
two panels, overall: 10' 1 ½" x 19' (308.6 x 579.1 cm)
Frumkin/Adams Gallery, New York

Ana Mendieta
Nacida del Nilo
[*Nile Born*]

1984
Sand and binder on wood
2 ¾ x 19 ¼ x 61 ½″ (7 x 48.9 x 156.2 cm)
The Museum of Modern Art, New York
Gift of an anonymous donor, 1992

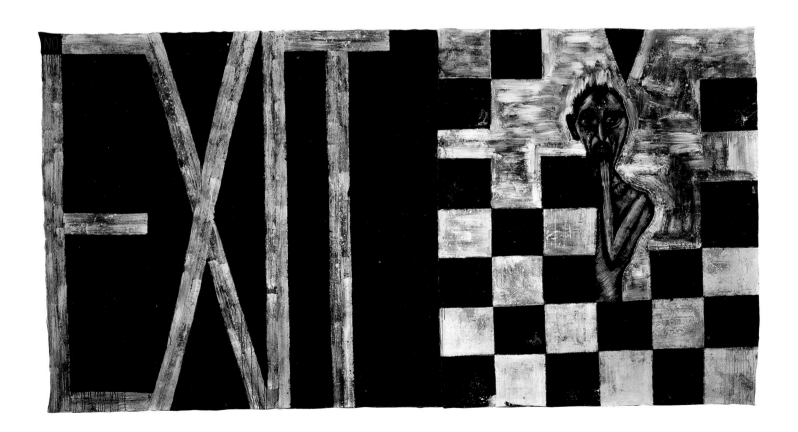

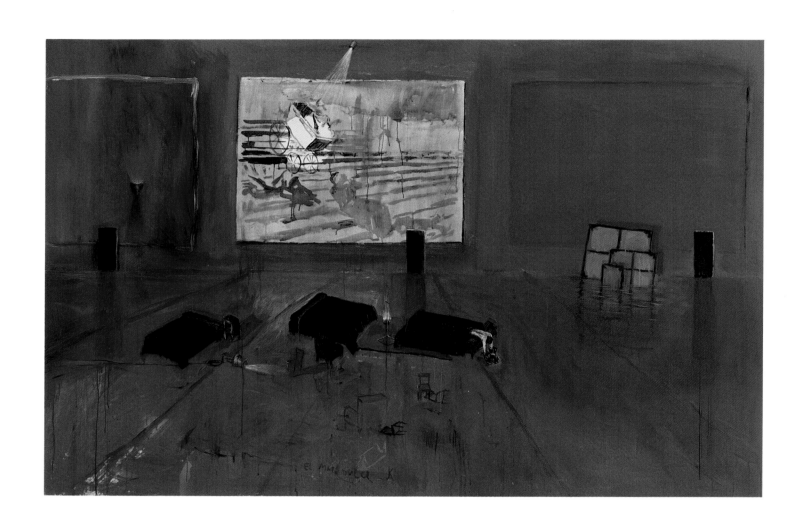

Guillermo Kuitca
El mar dulce
[*The Sweet Sea*]

1987
Synthetic polymer paint on canvas
6' 6¾" x 9' 10⅛" (200 x 300 cm)
Collection Elisabeth Franck, Knokke-le-Zoute, Belgium

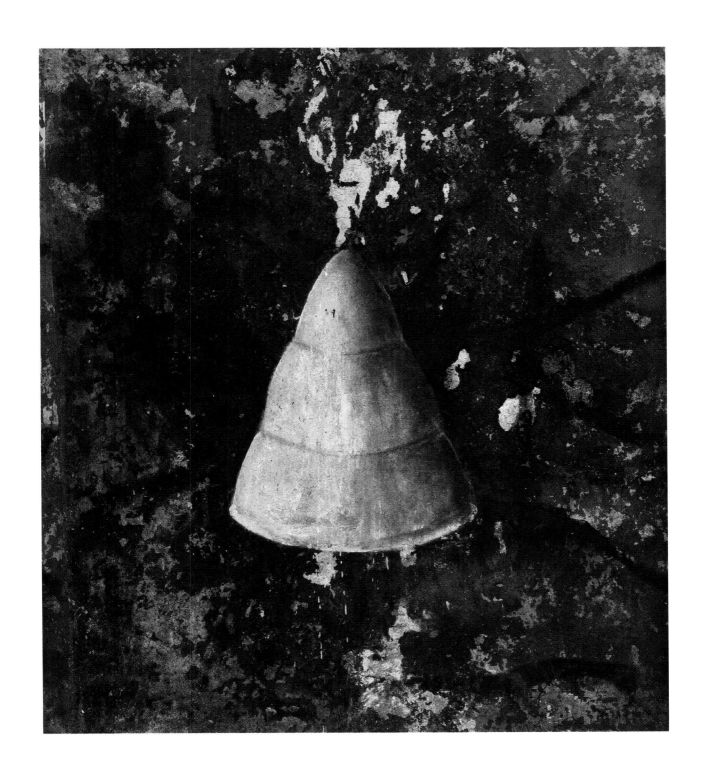

Daniel Senise
Sem título *(Sino)*
[Untitled *(Bell)*]

1989
Mixed mediums on canvas
8′ 6″ x 7′ 4″ (255 x 220 cm)
Private collection, Mexico

de la Plata, and the artist's hometown of Buenos Aires—a huge room is drenched in red. Canvases stacked against a wall sink into the flooded room, and bedroom furniture is strewn about the vast space, already partly submerged in the liquid color. In the back, a bravura sketch of the climactic scene in Sergei Eisenstein's film *Potemkin* (1925) appears to bleed off the screen, a spotlight isolating the unforgettable image of the baby carriage slowly skidding down the Odessa steps.

The Brazilian painter Daniel Senise also creates moody and elegiac works. The equivocal image of his Untitled (*Bell*) (1989) straddles the boundary between abstraction and representation, its three-dimensional modeling at odds with the dense and eroded picture surface. While Senise's works suggest an interior, spiritual meaning, the exuberant sculpture of Frida Baranek, also a Brazilian, is a more public statement. The materials of the present—fiberglass parts discarded by the U.S. Department of Defense—are caught up in a whirlwind of stainless-steel and aluminum wire in her *Unclassified* (1992). Despite its massiveness, the monumental columnar cloud is pierced by the fiberglass planes in an unresolved dialogue between penetrable and solid, amorphous and geometric, expansive and discrete. Seemingly the embodiment of an orbital explosion, Baranek's expressionist and material abstraction marks the new avenues of artistic exploration that continue to be opened by Latin American artists.

la pantalla, mientras un haz de luz aísla la inolvidable escena del cochecito de bebé que resbala lentamente por las escalinatas de Odessa.

El pintor brasileño Daniel Senise crea también elegíacas y depresivas obras. La equívoca imagen de su Sem título (*Sino*) (1989) se sitúa a caballo entre la abstracción y la figuración con un sin par tridimensional modelado de densa y erosionada superficie pictórica. Mientras que las obras de Senise sugieren un significado interior espiritual, la exuberante escultura *Unclassified* (1992), de Frida Baranek, también brasileña, es más una sentencia pública. Los materiales de esta última—trozos de fibra de vidrio del Departamento de Defensa de los Estados Unidos—están atrapados en un remolino de alambres de acero inoxidable y de aluminio. A pesar de su apariencia masiva, la monumental nube en forma de columna se encuentra atravesada por planos de fibra de vidrio en un inconcluso diálogo entre lo penetrable y lo sólido, lo amorfo y lo geométrico, lo expansivo y lo individual; semejante, en fin, a una explosión de órbitas. La abstracción material y expresionista de Baranek señala las nuevas avenidas de la exploración artística que continúan abriendo los artistas latinoamericanos.

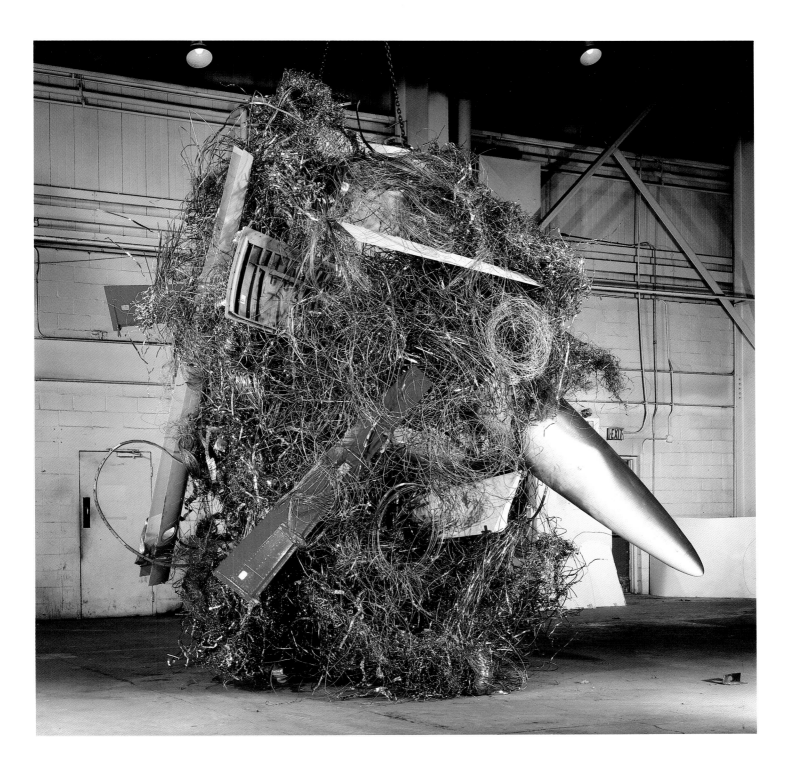

Frida Baranek
Unclassified

1992
Stainless steel, aluminum, and fiberglass;
approximately: 13′ 2″ x 14′ x 12′ (401.3 x 426.7 x 365.7 cm)
Collection the artist

LENDERS

PRESTADORES

ARGENTINA
Museo Nacional de Bellas Artes,
 Buenos Aires
Luis F. Benedit
Elena Berni
Mr. and Mrs. Jorge Castillo,
 Buenos Aires
Mr. Eduardo F. Costantini and Mrs.
 María Teresa de Costantini,
 Buenos Aires
Marta and Ramón de la Vega
Nelly and Guido Di Tella,
 Buenos Aires
Gradowczyk Collection
Víctor Grippo
Jorge and Marion Helft
Alberto Heredia
María Marta Zavalía, Buenos Aires
Private collectors
Ruth Benzacar Galería de Arte,
 Buenos Aires
Galería Vermeer, Buenos Aires

BELGIUM
Elisabeth Franck Gallery,
 Knokke-le-Zoute

BRAZIL
Museu Nacional de Belas Artes,
 Rio de Janeiro
Instituto de Estudos Brasileiros da
 Universidade de São Paulo
Museu de Arte Contemporânea da
 Universidade de São Paulo
Museu de Arte de São Paulo Assis
 Chateaubriand
Museu Lasar Segall, São Paulo
Pinacoteca do Estado da Secretaria de
 Estado da Cultura de São Paulo
Ricardo Takeshi Akagawa, São Paulo
M. A. Amaral Rezende
Jean Boghici, Rio de Janeiro
Waltercio Caldas
Maria Camargo
Gilberto Chateaubriand,
 Rio de Janeiro
João Carlos de Figueiredo Ferraz
Maria Anna and Raul de Souza
 Dantas Forbes, São Paulo
Frans Krajcberg
Adolpho Leirner, São Paulo
Cildo Meireles
Bruno Musatti, São Paulo
José Resende
Ada Clara Dub Schendel Bento,
 São Paulo

Tunga
Marcantonio Vilaça, São Paulo
Mr. and Mrs. Luiz Diederichsen
 Villares
Eugênia Volpi
Private collectors
Thomas Cohn–Arte Contemporânea,
 Rio de Janeiro
Projeto Hélio Oiticica, Rio de Janeiro
Galeria Luisa Strina, São Paulo

CHILE
Gonzalo Díaz
Eugenio Dittborn

COLOMBIA
Museo de Arte Moderno, Bogotá
Fernando Botero
Agustín Chavez, Bogotá
Hernán Maestre, Bogotá
Hanoj Pérez, Bogotá
Eduardo Ramírez Villamizar
Carlos Rojas
Miguel Angel Rojas
Rafael Santos Calderón, Bogotá
Hernando Santos Castillo, Bogotá
Alberto Sierra, Medellín
Garcés Velásquez, Art Gallery
 Collection, Bogotá

FRANCE
Musée National d'Art Moderne,
 Centre Georges Pompidou, Paris
Frida Baranek
Amélie Glissant, Paris
Julio Le Parc
Alexandre de la Salle, Saint Paul
Galerie Franka Berndt, Paris

GERMANY
Antonio Dias

GREAT BRITAIN
Guy Brett

MEXICO
Consejo Nacional para la Cultura y
 las Artes–Instituto Nacional de
 Bellas Artes, Mexico City
CNCA-INBA, Museo de Arte Alvar y
 Carmen T. de Carrillo Gil,
 Mexico City
CNCA-INBA, Museo de Arte
 Moderno, Mexico City
CNCA-INBA, Museo Nacional de
 Arte, Mexico City
José Bedia

Andrés Blaisten, Mexico City
Francisco Osio
Ma. Esthela E. de Santos, Monterrey
Private collectors
Club de Industriales, A. C.
Fundación Cultural Televisa,
 Mexico City
Galería de Arte Mexicano, Alejandra
 R. de Yturbe, Mariana Pérez
 Amor
Ninart Centro de Cultura

THE NETHERLANDS
Stedelijk Museum, Amsterdam
Museum Boymans van Beuningen,
 Rotterdam
J. Lagerwey

SPAIN
Fundació Museu d'Art
 Contemporani, Barcelona
IVAM Centre Julio González,
 Generalitat Valenciana

SWITZERLAND
A. L'H., Geneva
M. von Bartha, Basel
Private collectors
Galerie von Bartha, Basel
Galerie Dr. István Schlégl,
 Mrs. Nicole Schlégl, Zurich

UNITED STATES
The Art Institute of Chicago
Los Angeles County Museum of Art
Walker Art Center, Minneapolis
Solomon R. Guggenheim Museum,
 New York
The Metropolitan Museum of Art,
 New York
El Museo del Barrio, New York
The Museum of Modern Art,
 New York
Phoenix Art Museum
Museum of Art, Rhode Island School
 of Design, Providence
San Francisco Museum of
 Modern Art
Art Museum of the Americas, OAS,
 Washington, D.C.
Hirshhorn Museum and Sculpture
 Garden, Smithsonian Institution,
 Washington, D.C.
Elsa Flores Almaraz and Maya
 Almaraz, South Pasadena
Luis Camnitzer

Bernard Chappard, New York
Rosa and Carlos de la Cruz
Gonzalo Fonseca
Alfredo Jaar
Alice M. Kaplan, New York
Elizabeth Kaplan Fonseca
Betty Levinson, Chicago
Estate of Ana Mendieta
Francesco Pellizzi
Liliana Porter
Private collectors
Rachel Adler Gallery, New York
Albright-Knox Art Gallery, Buffalo
Barry Friedman Ltd., New York
Frumkin/Adams Gallery, New York
John Good Gallery, New York
Guariquen Inc., Puerto Rico and
 New York
M. Gutiérrez Fine Arts, Inc.,
 Key Biscayne
Huntington Art Gallery,
 The University of Texas at Austin
Galerie Lelong, New York
Annina Nosei Gallery
Quintana Fine Art, USA, Ltd.
Harry Ransom Humanities Research
 Center, The University of Texas
 at Austin
The Rivendell Collection,
 Annandale-on-Hudson, New York

URUGUAY
Museo Nacional de Artes Visuales,
 Montevideo

VENEZUELA
Fundación Galería de Arte Nacional,
 Caracas
Fundación Museo de Bellas Artes,
 Caracas
Museo de Arte Contemporáneo de
 Caracas Sofía Imber
Alfredo Boulton, Caracas
Angel Buenaño, Caracas
Patricia Phelps de Cisneros, Caracas
Carlos Cruz-Diez
Jorge Yebaile, Caracas
Private collectors

Contributors to the publication *Latin American Artists of the Twentieth Century*

Published on the occasion of the exhibition "Latin American Artists of the Twentieth Century" at The Museum of Modern Art, New York, June 6–September 7, 1993, organized by Waldo Rasmussen, Director, International Program

Produced by the Department of Publications
The Museum of Modern Art, New York
Osa Brown, Director of Publications
Design by Michael Hentges
Production by Vicki Drake
Printed and bound by Fleetwood Litho & Letter Corporation, New York, N.Y.

Library of Congress Catalog Card Number 93-077524
ISBN 0-87070-160-6 (MoMA)
ISBN 0-8109-6132-6 (Abrams)

Printed in the United States of America

Published by The Museum of Modern Art, New York
11 West 53 Street, New York, N.Y. 10019

Distributed in the United States and Canada
by Harry N. Abrams, Inc., Publishers
A Times Mirror Company

PHOTOGRAPH CREDITS
César Caldarella, Buenos Aires: front cover, 17, back cover; Courtesy Bernice Steinbaum Gallery, New York: frontispiece; The Museum of Modern Art, New York: Mali Olatunji: 22, 23, 30, 57; Enrique Cervera, Buenos Aires: 12, 40, 47; Bruce M. White, New York City: 15, 35, 41, 44, 51, 56, 58, 59, 63; Lutteroth & Sanchez Uribe, reproduction authorized by the Instituto Nacional de Bellas Artes y Literatura, Mexico City: 18; Rômulo Fialdini, São Paulo: 20, 25; The Museum of Modern Art, New York: 24, 32; Courtesy INBA, Mexico City: 27; Courtesy Andrés Blaisten, Mexico City: 29; The Museum of Modern Art, New York: Kate Keller and Mali Olatunji: 33; Courtesy Alexandre de la Salle, Saint Paul, France: 36; Courtesy Galería Durban/César Segnini, Caracas: 39; Courtesy Patricia Phelps de Cisneros, Caracas: 42; The Museum of Modern Art, New York: James Mathews: 45; Courtesy Ruth Benzacar Galería de Arte, Buenos Aires: 48; Marion Mennicken, Cologne: 50; Courtesy Galerie Nationale du Jeu de Paume: Gilles Hutchinson, Paris: 52; Courtesy Hôtel des Arts: Kleinefenn, Paris: 53; Courtesy Francesco Pellizzi, New York: 54; Courtesy Frumkin/Adams Gallery, New York: 57; Courtesy Frida Baranek, Paris: 61.

Front cover: Xul Solar. *Por su cruz jura* [*He Swears by the Cross*]. 1923. China ink and watercolor on paper, 10 x 12¼" (25 x 31.1 cm). Collection Mr. Eduardo F. Costantini and Mrs. María Teresa de Costantini, Buenos Aires

Frontispiece: Liliana Porter. *The Simulacrum*. 1991. Synthetic polymer paint, silkscreen, and collage on paper, 40 x 60" (100 x 152.4 cm). Collection the artist

Page 63: Julio Le Parc. *Mural de luz continua: Formas en contorsión* [*Mural of Continuous Light: Forms in Contortion*]. 1966. Mixed mediums (wood, metal, electric motors, and lamps), 8' 2½" x 16' 5" x 8" (250 x 500 x 20 cm). Fundación Museo de Bellas Artes, Caracas

Back cover: Joaquín Torres-García. *Estructura constructiva con línea blanca* [*Constructive Structure with White Line*]. 1933. Tempera, pastel, and crayon on board, 41 x 21⅛" (104.1 x 73.9 cm). Private collection